KB091677

예쁜 글씨로 어휘력까지 30일 완성!

초등학생 반듯한 글씨체 만들기 2

예쁜 글씨로 어휘력까지 30일 완성!

초등학생
반듯한 글씨체
만들기2

지은이 다락원 어린이출판부
펴낸이 정규도
펴낸곳 (주)다락원

초판 1쇄 발행 2023년 2월 17일

편집총괄 최운선
책임편집 김가람
디자인 산타클로스(@design.santa)
일러스트 윤혜영

다락원 경기도 파주시 문발로 211
내용문의 (02) 736-2031 내선 277
구입문의 (02) 736-2031 내선 250~252
Fax (02) 732-2037
출판등록 1977년 9월 16일 제406-2008-000007호

값 12,800원
ISBN 978-89-277-4786-4 63640

http://www.darakwon.co.kr
다락원 홈페이지를 통해 인터넷 주문을 하시면 자세한 정보와 함께
다양한 혜택을 받으실 수 있습니다.

다락원
유아 어린이 블로그에
놀러오세요.

예쁜 글씨로 어휘력까지 ★★30일 완성!

초등학생 반듯한 글씨체 만들기2

다락원 어린이출판부 지음

다락원

 이 책의 활용법

<초등학생 반듯한 글씨체 만들기2>는
한층 더 알찬 구성을 담았어요!

❶ 설명은 최대한 간략하게 담고 글쓰기 연습으로 꽉꽉 채워 넣었어요.

✓ 꼭 필요한 설명만 담았어요.
간략하고 이해하기 쉬운 설명을 읽고
글씨를 차근차근 연습해 보세요.

✓ 연습 날짜를 써요.
매일 2쪽씩 바른 자세로
글씨를 연습해 보아요.

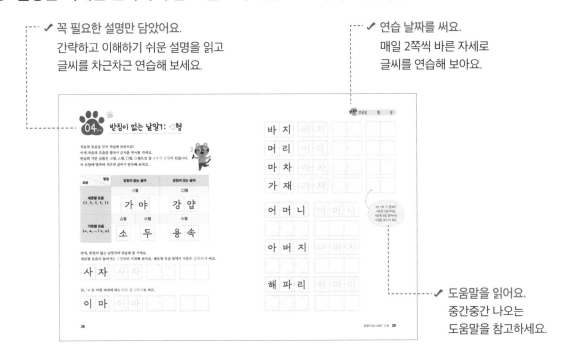

✓ 도움말을 읽어요.
중간중간 나오는
도움말을 참고하세요.

❷ 교과서 필수 어휘와 맞춤법, 사자소학 등을 따라 쓰며 어휘력을 기를 수 있어요.

✓ 교과서 필수
어휘를 배워요.
국어, 과학,
사회 등 필요한
어휘를 꾹꾹
눌러 담았어요.

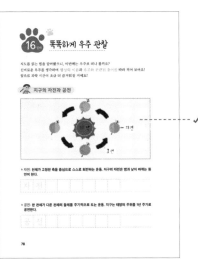

✓ 그림을 참고해요.
알기 쉬운 그림으로
어려운 어휘도
한 번에 이해해요.

❸ 4컷 만화 만들기, 동시 쓰기처럼 재밌는 활동으로 글씨체를 연습할 수 있어요.

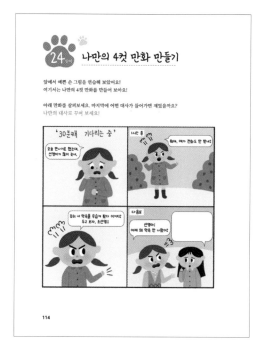

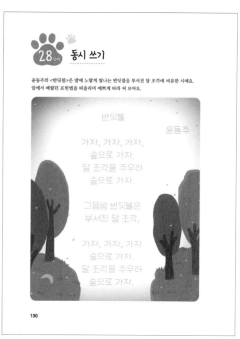

❹ 각 장 앞에 있는 진도표에 체크하며 연습해 보세요.

매일매일 체크해요.
30일 동안 매일
학습 진도를 체크하며
연습해 보세요.

30일 글씨체 연습을 함께해 줄
친구들을 소개합니다!

옛날 옛적에, 사람이 되기를 원하는
호랑이 '**랑랑**'과 곰 '**웅녀**'가 있었어요.

랑랑과 **웅녀**는 하늘에서 내려온 신의 아들
'**환웅**'을 찾아가 사람이 되게 해 달라고 빌었어요.
그러자 **환웅**은 이들에게 사람이 되는 방법을 알려 주었어요.
그것은 바로 동굴 안에서
100일 동안 마늘과 쑥만 먹으며 견디는 것이었어요!

그 말을 들은 **랑랑**과 **웅녀**는 당장 동굴 생활을 시작했어요.
웅녀는 마늘과 쑥만 먹고 생활한 끝에
사람이 되었지만 **랑랑**은 실패하고 말았죠.
랑랑은 눈물을 흘렸어요.
"나는 마늘과 쑥이 싫어! 다른 방법은 없을까?"
이에 **환웅**은 **랑랑**에게 마지막 기회를 주었어요.

"30일 안에 인간의 글씨체를 완벽히 익히면
사람으로 변신시켜 주겠노라!"

랑랑

이번에는
반드시 성공하겠어!

100일간 마늘과 쑥만 먹고
인간이 된 '웅녀'와 달리
인간이 되는 데 실패한 호랑이 '랑랑'.
환웅은 '랑랑'에게 마지막 기회를 주었다.
30일간 인간의 글씨체를
완벽히 익히면 사람이 될 수 있다!

웅녀

인간이 되어서 처음 먹은
치킨은 꿀맛이었어!

인간이 되길 성공한 곰.
친구 '랑랑'이 글씨체를
반듯하게 익힐 수 있도록 도와준다.
치킨을 좋아한다.

차례

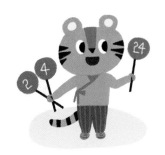

1단계 곰지락곰지락 손 풀며 글씨 쓰기 준비

2단계 오밀조밀 정자체로 낱말 쓰기

3단계 차곡차곡 똑똑해지는 어휘 익히기

4단계 가뿐가뿐 실용적인 문장 연습하기

5단계 두근두근 나만의 멋진 문장 만들기

글쓰기 전 바른 자세 알기

글쓰기에서 가장 중요한 것은 무엇일까요?

바로 바른 자세예요!
자세가 바르지 않으면 눈이 나빠지거나 허리가 굽을 수 있어요.
또한 글씨도 삐뚤빼뚤해지기가 쉬워요.

글쓰기 연습에 들어가기 전에 올바르게 앉는 자세와
연필을 바로 잡는 법을 익혀 보아요.

아래 그림을 보고 바른 자세로 앉는 법과
연필을 바로 잡는 법을 하나씩 따라 읽어 보세요.

바르게 앉기

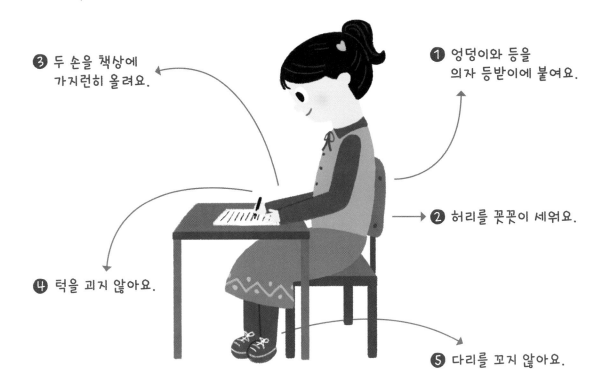

❸ 두 손을 책상에
 가지런히 올려요.

❶ 엉덩이와 등을
 의자 등받이에 붙여요.

❷ 허리를 꼿꼿이 세워요.

❹ 턱을 괴지 않아요.

❺ 다리를 꼬지 않아요.

연필 바르게 잡기

① 엄지와 검지로 연필을 집고, 중지로 연필의 아랫부분을 받쳐 주세요.

② 연필이 깎인 부분보다 조금 위쪽을 잡아 주세요.

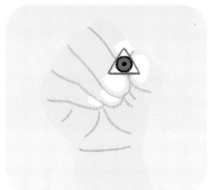

※ 정면에서 보면 엄지, 검지, 중지가 삼각형 모양을 이루어야 해요!

자, 그럼 오늘부터 매일매일 바른 자세로 앉아 바르게 연필을 잡기로 약속해요!

앞에서 배운 자세로 앉아서 연필을 쥐고 아래 문장을 따라 써 보세요!

오늘부터 반듯한 글씨체 만들기 시작!

	1일째 ◌	2일째 ◌	3일째 ◌
	선과 동그라미 그리기	자음 순서대로 쓰기	모음 순서대로 쓰기

곰지락곰지락

손 풀며 글씨 쓰기 준비

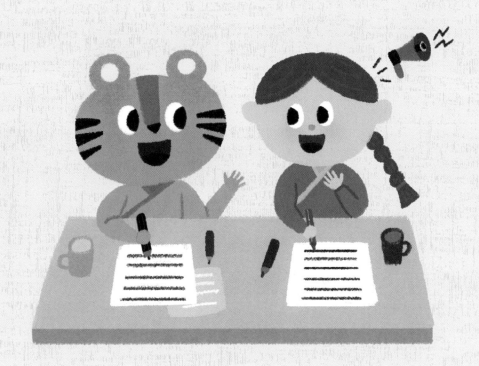

 선과 동그라미 그리기

본격적인 글씨체 연습에 앞서 가볍게 손부터 풀어 볼까요?
한글은 선과 동그라미로 이루어져 있어요.
선과 동그라미를 연습하면서 손의 힘을 길러 보아요!

 선 긋기

선과 동그라미만
잘 그려도 예쁜 글씨를
쓸 수 있을 거야!

가로 선, 세로 선을 화살표 방향대로 그어 보아요.

 동그라미 그리기

동그라미를 따라 그리고 여러 가지 표정으로 꾸며 보아요.

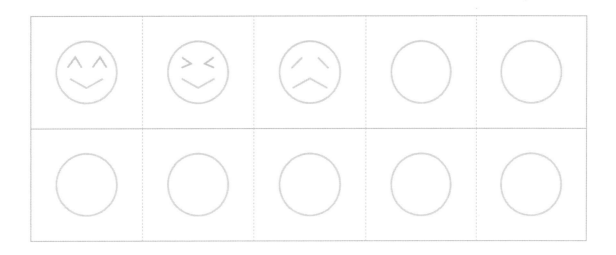

 집 그리기

사선과 네모를 이용하여 집을 그려 보아요.

사선은 위에서
아래로 그어야 해요.

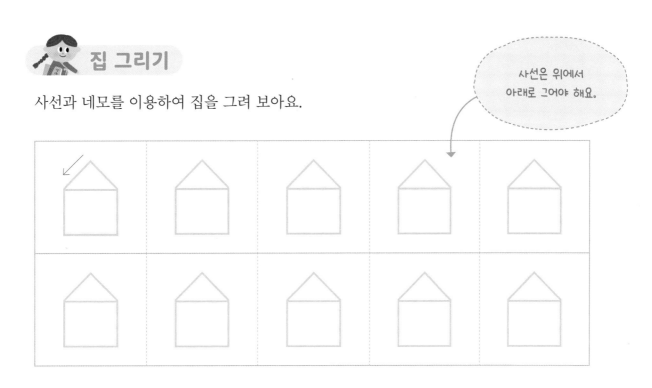

 달팽이 그리기

둥근 선을 활용하여 달팽이를 그려 보아요.

 피자 그리기

사선과 다양한 도형을 그려서 피자를 완성해 보아요.

 과자 집 그리기

곡선과 도형을 그려서 맛있는 과자 집을 그려 보아요.

집이 과자면
맨날 먹어서 이가 몽땅
썩을 것 같아. 헤헤.

02 일째 자음 순서대로 쓰기

한글은 자음 14자와 모음 21자로 이루어져 있어요.
자음과 모음을 순서대로 쓰면 반듯한 글씨체를 빠르게 익힐 수 있답니다.
글씨를 쓸 때 다음의 3가지 원칙을 기억하세요!

① 위에서 아래로 써요.

② 가로에서 세로로 써요.

③ 왼쪽에서 오른쪽으로 써요.

선을 떼지 말고
한 번에 써요!

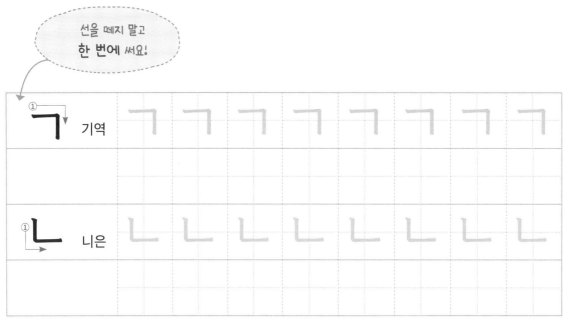

기역

니은

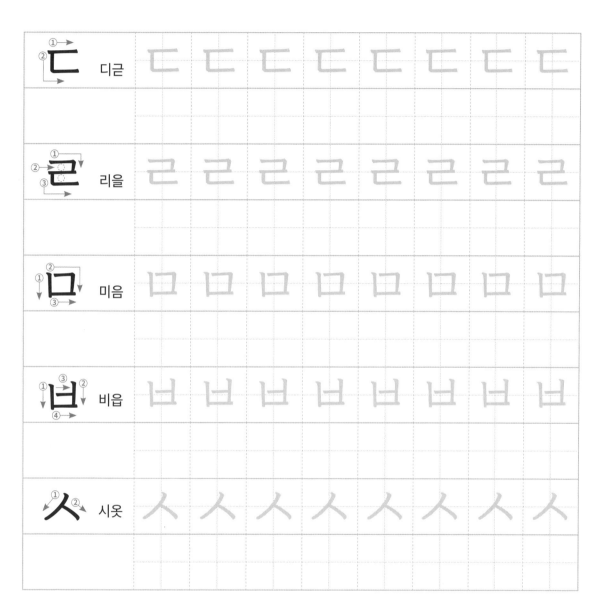

ㅇ 이응	○	○	○	○	○	○	○	○
ㅈ 지읒	ㅈ	ㅈ	ㅈ	ㅈ	ㅈ	ㅈ	ㅈ	ㅈ
ㅊ 치읓	ㅊ	ㅊ	ㅊ	ㅊ	ㅊ	ㅊ	ㅊ	ㅊ
ㅋ 키읔	ㅋ	ㅋ	ㅋ	ㅋ	ㅋ	ㅋ	ㅋ	ㅋ
ㅌ 티읕	ㅌ	ㅌ	ㅌ	ㅌ	ㅌ	ㅌ	ㅌ	ㅌ
ㅍ 피읖	ㅍ	ㅍ	ㅍ	ㅍ	ㅍ	ㅍ	ㅍ	ㅍ
ㅎ 히읗	ㅎ	ㅎ	ㅎ	ㅎ	ㅎ	ㅎ	ㅎ	ㅎ

잠깐 퀴즈!
사과가 웃으면 뭘까?
정답은 다음 쪽에!

쌍자음도 연습해 보아요.

쌍자음은 같은 자음 2개를 비슷한 크기로 붙여 쓴다고 생각하고 적으면 돼요.

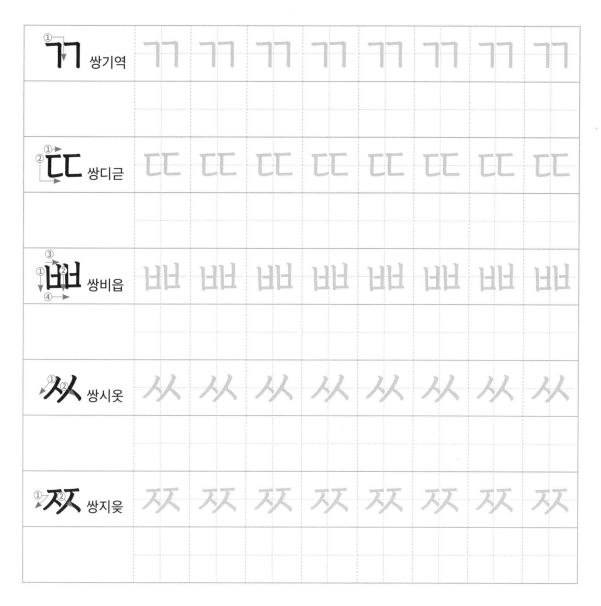

모음 순서대로 쓰기

모음도 순서대로 차근차근 써 보아요.
먼저 기본 모음 10자를 모양에 따라 세로형과 가로형으로 나누어 쓸 거예요.
그 다음, 모음과 모음이 합쳐진 형태인 복잡한 모음 11자를 이어서 써 보아요.
중간중간 나오는 도움말을 참고하면 더욱 예쁜 글씨체를 만들 수 있어요.

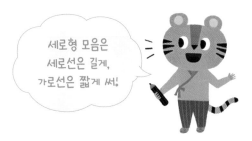

세로형 모음은
세로선은 길게,
가로선은 짧게 써!

 기본 모음

● **세로형: 세로가 긴 모음으로 ㅏ, ㅑ, ㅓ, ㅕ, ㅣ가 있어요.**

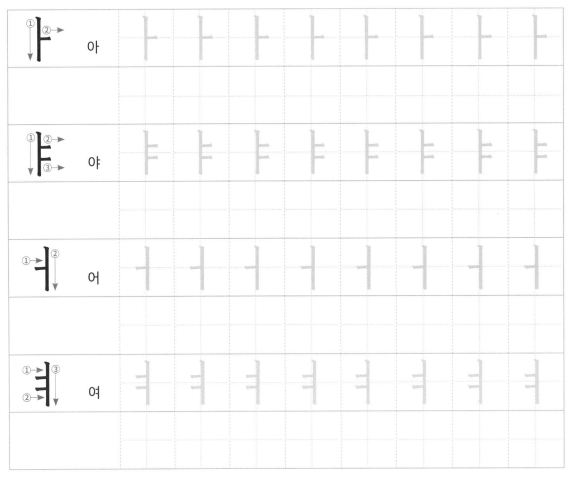

● 가로형: 가로가 긴 모음으로 ㅗ, ㅛ, ㅜ, ㅠ, ─ 가 있어요.

가로형 모음은
세로선은 짧게, 가로선은 길게!

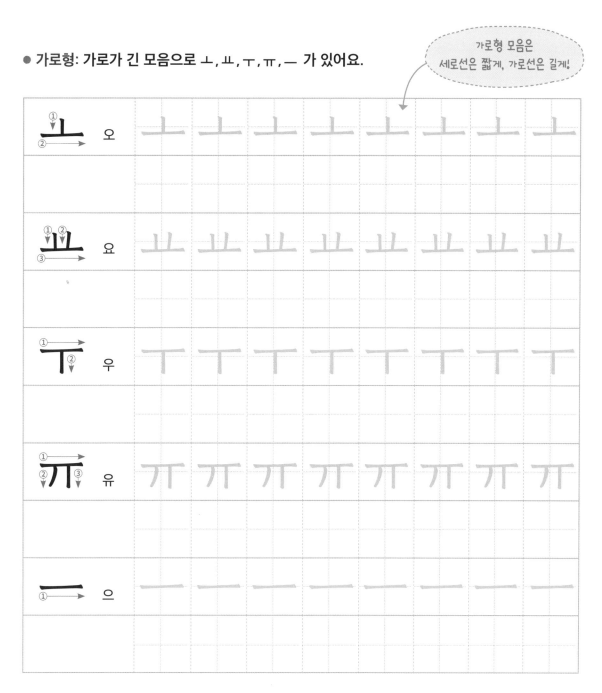

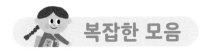
복잡한 모음은 두 모음이 합쳐진 경우예요!
예를 들어 ㅐ는 ㅏ와 ㅣ가 합쳐진 형태죠.
앞에서 연습한 세로형과 가로형 모음을 생각하며 따라 써 보세요.

ㅐ 애	ㅐ	ㅐ	ㅐ	ㅐ	ㅐ	ㅐ	ㅐ	ㅐ
ㅒ 얘	ㅒ	ㅒ	ㅒ	ㅒ	ㅒ	ㅒ	ㅒ	ㅒ
ㅔ 에	ㅔ	ㅔ	ㅔ	ㅔ	ㅔ	ㅔ	ㅔ	ㅔ
ㅖ 예	ㅖ	ㅖ	ㅖ	ㅖ	ㅖ	ㅖ	ㅖ	ㅖ
ㅢ 의	ㅢ	ㅢ	ㅢ	ㅢ	ㅢ	ㅢ	ㅢ	ㅢ
ㅚ 외	ㅚ	ㅚ	ㅚ	ㅚ	ㅚ	ㅚ	ㅚ	ㅚ

와는 ㅗ와 ㅏ를 순서대로
쓴다고 생각하면 돼!
마찬가지로 ㅙ는 ㅗ와 ㅐ,
ㅟ는 ㅜ와 ㅣ를 차례로
쓴다고 생각해 봐!
어때? 참 쉽지?

오밀조밀
정자체로 낱말 쓰기

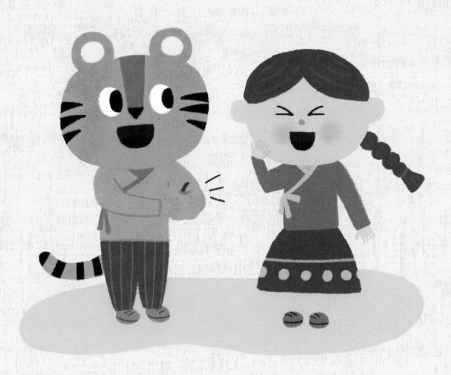

04일째 받침이 없는 낱말1: ◁형

자음과 모음을 모두 연습해 보았어요!
이제 자음과 모음을 합쳐서 글자를 적어 볼 거예요.
한글의 기본 글꼴은 ◁형, △형, □형, ◇형으로 총 4가지 모양이 있답니다.
이 모양에 맞추어 적으면 글씨가 반듯해 보여요.

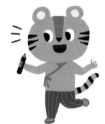

모음 \ 받침	받침이 없는 글자		받침이 있는 글자
세로형 모음 (ㅏ, ㅑ, ㅓ, ㅕ, ㅣ)	◁형		□형
	가 야		강 얍
가로형 모음 (ㅗ, ㅛ, ㅡ / ㅜ, ㅠ)	△형	◇형	◇형
	소	두	용 속

먼저, 받침이 없는 낱말부터 연습해 볼 거예요.
세로형 모음이 들어가는 ◁형부터 시작해 보아요. 세로형 모음 앞에서 자음은 길쭉하게 써요.

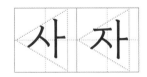

단, 'ㅇ'은 어떤 자리에 와도 바른 동그라미로 써요.

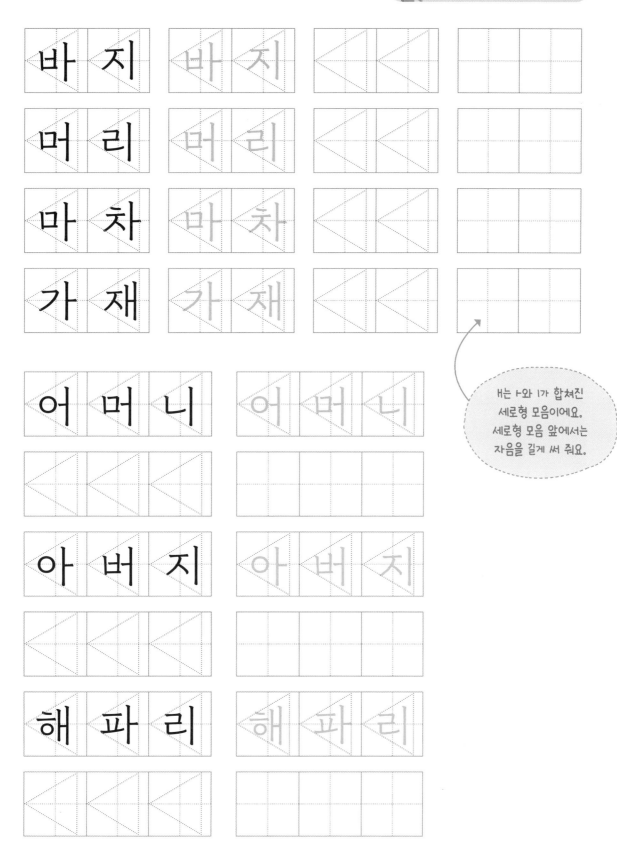

바 지

머 리

마 차

가 재

어 머 니

아 버 지

해 파 리

ㅐ는 ㅏ와 ㅣ가 합쳐진
세로형 모음이에요.
세로형 모음 앞에서는
자음을 길게 써 줘요.

뜻을 익히며 따라
적어 보자!

✏️ 가리켜 보임

✏️ 글을 써서 책을 지어낸 사람

✏️ 수량이나 정도가 일정한 기준보다 적거나 모자람

✏️ 부정적이거나 잘못된 관습, 제도 등을 깨뜨려 버림

✏️ 바다의 밑바닥

서 사 시

✏️ 역사적 사실이나 신화, 전설, 영웅의 사적 등을
서사적 형태로 쓴 시

서 사 시

서 사 시

지 배 자

✏️ 남을 자신에게 복종하게 하여
다스리는 사람

지 배 자

지 배 자

왠지
똑똑해지는 기분이
드는 걸?

시 시 비 비

✏️ 옳고 그름을 따지며 판단함

시 시 비 비

시 시 비 비

05일째 받침이 없는 낱말2 : △, ◇형

지난 시간에 이어 받침이 없는 가로형 낱말을 연습해 볼까요?
△형은 가로형 모음 ㅗ, ㅛ, ㅡ 위에 자음이 있고 받침은 없는 글꼴이에요.
◇형은 가로형 모음 ㅜ,ㅠ 위에 자음이 있고 받침이 없는 글꼴이에요.
자음을 가로형 모음 위에 쓸 때는 납작하게 적어요.

'ㅇ'은 어떤 자리에 와도
바른 동그라미로 써.

후 추
구 두
오 후
호 두
고 추
주 소
조 부 모
고 모 부

 보 고

 일에 관한 내용이나 결과를 말이나 글로 알림

 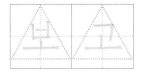

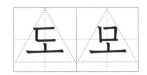 도 모

 어떤 일을 이루기 위하여 대책과 방법을 세움

 토 로

 마음에 있는 것을 다 드러내어 말함

 추 수

 가을에 익은 곡식을 거두어들임

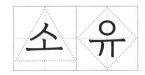 소 유

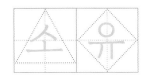 가지고 있음

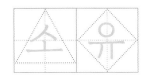

 문화나 사상 등이 서로 통함

 마음속에 지니고 있는 앞날에 대한 계획이나 희망

 사나운 짐승이 울부짖음

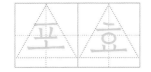

 새끼에게 젖을 먹여
키우는 동물군

06일째 받침이 있는 낱말1: □형

이번에는 받침이 있는 낱말을 써 보아요.
받침이 있는 낱말 중에서 □형은 세로형 모음 아래에 받침이 있는 형태예요.
받침으로 쓰는 자음은 납작하게 써요.
단, 받침 ㅁ, ㅂ, ㅇ은 높이와 너비가 같은 정사각형 모양으로 적어요.
정사각형 모양에 맞추어 아래 낱말을 따라 써 보아요.

간 장	간 장		
달 걀	달 걀		
형 겊	형 겊		
연 락	연 락		
칠 십	칠 십		
빈 칸	빈 칸		

텃밭 텃밭

걱정 걱정

장갑 장갑

양말 양말

햇빛 햇빛

옛날 옛날

한국인 한국인

받침이 있는 글자의
자음은 받침이 없을 때보다
작고 납작하게 쓰기!

삼각형 삼각형

발 단

어떤 일이 처음으로 벌어짐

발 단

침 식

비, 하천, 바람 등의 자연 현상이 땅의 표면을 깎는 일

침 식

망 명

혁명이나 정치적인 이유로 위협을 받는 사람이 외국으로 도망함

망 명

빈 말

실속 없이 헛된 말

빈 말

결 합

둘 이상의 사물이나 사람이 서로 관계를 맺어 하나가 됨

결 합

| 편 | 견 |

✎ 공정하지 못하고 한쪽으로 치우친 생각

| 편 | 견 | | 편 | 견 | | | | | | |

| 안 | 색 |

✎ 얼굴에 나타나는 표정이나 빛깔

| 안 | 색 | | 안 | 색 | | | | | | |

| 정 | 당 |

✎ 정치적인 주장이 같은 사람들이 뜻을 실현하기 위해 만든 단체

| 정 | 당 | | 정 | 당 | | | | | | |

| 낙 | 천 | 적 |

✎ 세상과 인생을 즐겁고 좋은 것으로 여기는 것

| 낙 | 천 | 적 | | 낙 | 천 | 적 |

| | | | | | | |

글씨가 점점 반듯해지는 게 느껴진다! 낙천적으로 생각하자. ㅎㅎ

07일째 받침이 있는 낱말2: ◇형

◇형은 가로형 모음 아래에 받침이 있는 형태예요.
이때 가로형 모음 위에 쓰는 자음은 납작하게 적어요.
받침으로 쓰는 자음도 같은 크기로 납작하게 써요.
단, 받침 ㅁ, ㅂ, ㅇ은 높이와 너비가 같은 정사각형 모양으로 적어요.
자, 오늘도 자세를 바로 하고 차근차근 써 볼까요?

손톱	손톱		
중국	중국		
동물	동물		
눈금	눈금		
목욕	목욕		
슬픔	슬픔		

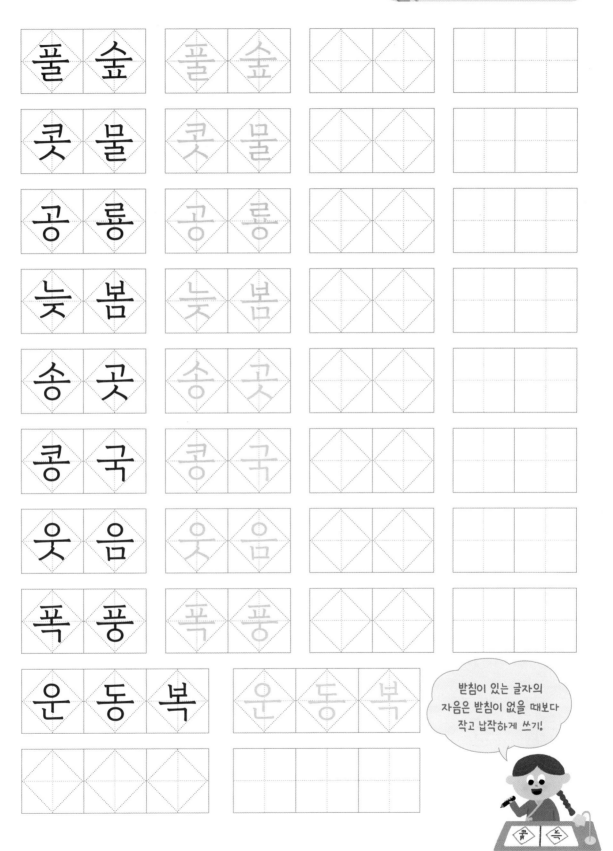

풀	숲
콧	물
공	룡
늦	봄
송	곳
콩	국
웃	음
폭	풍

운 동 복

받침이 있는 글자의
자음은 받침이 없을 때보다
작고 납작하게 쓰기!

눈에 독기를 띠며 쏘아보는 시선

극이나 영화를 만들기 위해 쓴 글

옛날부터 그 사회에 전해온 생활 전반에 걸친 습관

급한 대로 우선 처리함

거문고와 비파를 가리키는 말.
잘 어울리는 부부 사이의 사랑을 비유적으로 이름

 일이나 행동을 빨리하도록 재촉함

 형제나 배우자가 없는 사람

 오래되거나 희귀한 옛 물품

 어려운 관문을 통과하여 크게 출세함

용문(龍門)에 오른다는
뜻으로, 잉어가 중국
황허강 중류의 급류인
'용문'을 오르면 용이 된다는
전설에서 온 말이야!

08일째 가로형과 세로형 모음이 섞인 낱말

자, 이제까지 4가지 모양의 낱말을 모두 연습해 보았어요!
이번에는 가로형과 세로형이 함께 있는 낱말을 적어 볼까요?

헤헤, 이제 어떤
모양이든 쓸 수 있지!
자신감 뿜뿜!

 받침이 없는 낱말

파 도
하 루
조 카
우 비
배 추
뉴 스

아래 글자를 보세요.

ㅢ, ㅚ, ㅘ, ㅝ, ㅙ, ㅟ, ㅞ는 한 글자에 세로형 모음과 가로형 모음이 합쳐져 있는 경우예요.

이때는 세로형 모음을 적을 때와 마찬가지로 받침이 없을 때는 ◁ 모양으로,

받침이 있을 때는 □ 모양으로 적어요.

받침이 있는 낱말

한	복	한	복				
음	악	음	악				
괴	물	괴	물				
약	속	약	속				
맷	돌	맷	돌				
흰	색	흰	색				

과	수	원	과	수	원

휘	파	람	휘	파	람

46

 아주 잘하고 있어!

 의 무

✎. 사람으로서 마땅히 해야 할 일

초 과

✎. 일정한 수나 한도를 넘음

미 만

✎. 일정한 수나 정도에 차지 못함

인 용

✎. 남의 말이나 글을 자신의 말이나 글 속에 끌어 씀

공 평

✎. 어느 쪽으로도 치우치지 않고 고름

겹받침이 들어가는 낱말

겹받침은 서로 다른 두 개의 자음으로 이루어진 받침을 뜻해요.
아래 글자 '닭'을 보세요. 받침 'ㄺ'은 ㄹ과 ㄱ을 같이 쓴 겹받침이에요.
겹받침은 하나의 자음 크기로 적어야 보기 좋아요.

겹받침 크기에 유의하며
따라 써 봅시다!

11개의 겹받침을 연습해 보아요!

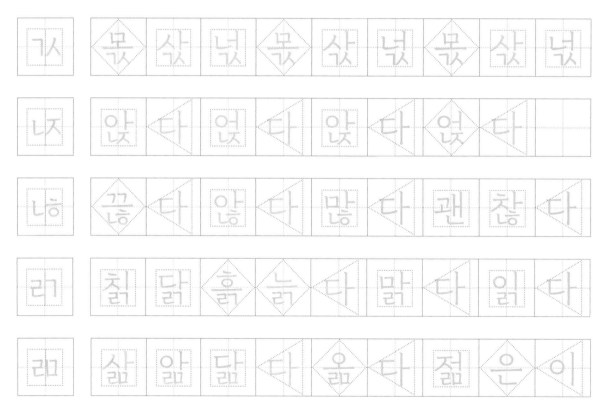

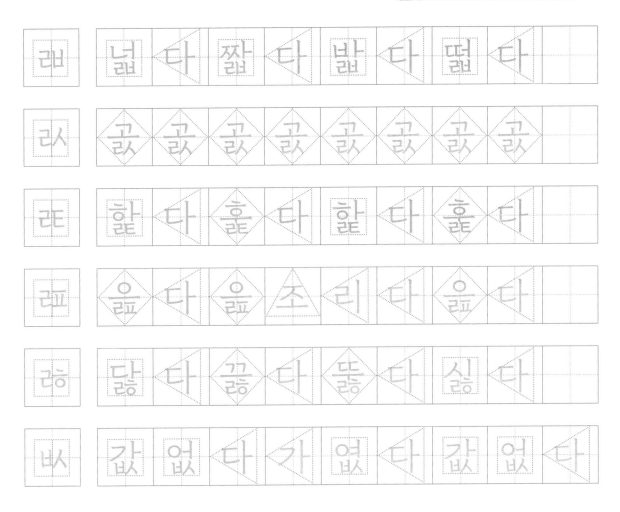

겹받침의 크기를 생각하면서 아래 문장을 따라 써 보세요.

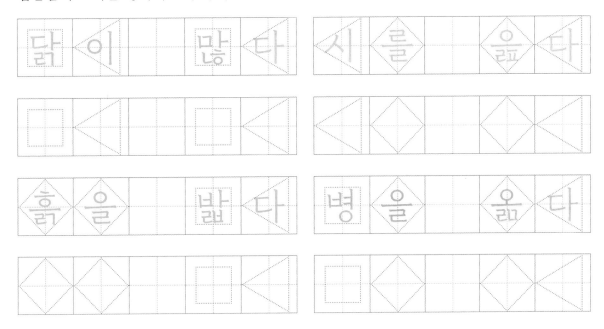

겹받침이 들어가는 단어는 맞춤법을 틀리기 쉬워요.
아래 예문을 통해 겹받침이 들어가는 단어를 배워 보아요!

① 싫증 / 실증

'**싫증**'은 싫은 생각이나 느낌을 뜻해요.
'**실증**'은 확실한 증거를 가리키는 단어예요.

매일 같은 책만 읽으니까 이 난다.

② 잃다 / 잊다

'**잃다**'는 가지고 있던 물건이 자신도 모르는 사이에 없어져 갖지 않게 된 것을 뜻해요.
'**잊다**'는 알고 있던 것을 기억하지 못하는 것을 뜻해요.

지하철에서 지갑을 어 버렸어!

오늘이 며칠인지 었다.

③ 안 / 않

아직 점심을 　안　 먹었다.

아직 점심을 먹지 　않　 았다.

정자체로 낱말 쓰는 법을 다 익혔어요!

이제 내 이름도 반듯하게 쓸 수 있을 거예요!

아래 칸에 내 이름을 정자로 반듯하게 써 보아요!

네 이름은 뭐야?

궁금해!

멋져요!

차곡차곡

똑똑해지는 어휘 익히기

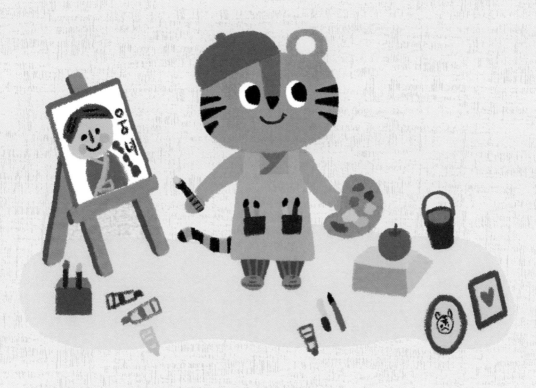

<명심보감> 맛보기

호오, 오른쪽이
훨씬 읽기도 쉽고
좋은 인상을 주는데?

오늘부터는 줄에 맞추어 문장을 적는 연습을 해 봐요!
줄에 맞추어 쓰면 뭐가 다를까요?

줄 맞추어 써 봐요	줄 맞추어 써 봐요

오른쪽 예시처럼 줄에 맞춰서 글씨 크기를 일정하게 쓰면 글씨체가 훨씬 반듯해진답니다!
아래 문장을 한 번 따라 써 보세요.
가운데 점선을 기준으로 글자 크기를 일정하게 맞춰서 쓰면 돼요.
문장 첫머리에 쓴 글자 크기에 맞춰 적으면 쉬워요.

가운데 줄 맞추어 쓰기

<명심보감>은 '마음을 밝히는 보배로운 거울'이라는 뜻으로, 조선시대에 아이들이 교재로 사용하던 교양서예요. 이 책에는 삶에 대한 여러 가지 교훈과 지혜가 담겨 있어요. 오늘은 <명심보감> 속 문장을 하나씩 적으며, 뜻을 되새겨 보아요.

한 가지 일을 경험하지 않으면

한 가지 지혜가 자라지 않는다.

모든 일에 정을 남기면

후에 서로 좋은 얼굴로 만난다.

남을 해치는 말은 스스로를 해치는 것이다.

나에게 관대하듯 남에게도 관대하라.

사람을 이롭게 하는 말은 솜처럼 따뜻하지만

사람을 상하게 하는 말은 가시처럼 날카롭다.

옛헴!

이번에는 가운데 줄 없이 반듯하게 적는 연습을 해 보아요.
자세를 바르게 하고, 연필도 바르게 쥐어요.
문장 첫 머리에 쓴 글자 크기에 맞춰서 차근차근 적어 나가 봅시다!

황금이 귀한 것이 아니다.

편안하고 즐거운 삶이 값진 것이다.

자식이 효도하면 어버이는 즐겁고

가정이 화목하면 모든 일이 이루어진다.

<사자소학> 맛보기

<사자소학>은 조선시대 어린이들을 위해 만들어진 교과서예요.
한 구절에 네 글자로 이루어진 글귀로 삶의 지혜를 담고 있죠.
오늘은 <사자소학>에 나오는 한문과 문장을 따라 써 볼 거예요!

옛 조상들의 지혜를
한번 배워 볼까?

 부모

● 출필고지 반필면지 出必告之 反必面之
: 집을 나설 때는 반드시 부모님께 알리고, 돌아와서는 반드시 부모님을 봬라.

出	必	告	之	反	必	面	之
출	필	고	지	반	필	면	지

집	을		나	설		때	는	
반	드	시		부	모	님	께	
알	리	고	,		돌	아	와	서
는		반	드	시		부	모	님
을		봬	라	.				

● 부모애지 희이물망 父母愛之 喜而勿忘

: 부모님이 사랑해 주시면, 기뻐하며 잊지 마라.

父	母	愛	之	喜	而	勿	忘
부	모	애	지	희	이	물	망

부	모	님	이		사	랑	해		
주	시	면	,		기	뻐	하	며	∨
잊	지		마	라	.				

 형제

● 형제유실 은이물양 兄弟有失 隱而勿楊

: 형제가 잘못이 있으면, 숨겨 주고 드러내지 마라.

兄	弟	有	失	隱	而	勿	楊
형	제	유	실	은	이	물	양

형	제	가		잘	못	이		있	
으	면	,		숨	겨		주	고	∨
드	러	내	지		마	라	.		

● 일배지수 필분이음 一杯之水 必分而飮

: 한 잔의 물이라도, 반드시 나누어 마셔라.

一	杯	之	水	必	分	而	飮
일	배	지	수	필	분	이	음

한		잔	의		물	이	라	도	∨
반	드	시		나	누	어		마	
셔	라	.							

● 선생시교 제자시칙 先生施教 弟子是則

: 스승이 가르침을 베풀면, 제자는 따라야 한다.

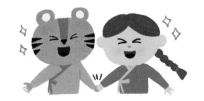

先	生	施	敎	弟	子	是	則
선	생	시	교	제	자	시	칙

스	승	이		가	르	침	을
베	풀	면	,		제	자	는
따	라	야		한	다	.	

 친구

● 인지재세 불가무우 人之在世 不可無友
 : 사람이 세상을 살아가면서 친구가 없을 수 없다.

人	之	在	世	不	可	無	友
인	지	재	세	불	가	무	우

사	람	이		세	상	을		살
아	가	면	서		친	구	가	
없	을		수		없	다	.	

● 우기정인 아역자정 友其正人 我亦自正
 그 바른 사람과 벗하면 나도 저절로 바르게 된다.

友	其	正	人	我	亦	自	正
우	기	정	인	아	역	자	정

그		바	른		사	람	과	
벗	하	면		나	도		저	절
로		바	르	게		된	다	.

12일째 헷갈리기 쉬운 맞춤법

받아쓰기 시험을 하면 유독 자주 틀리는 단어들이 있죠?
오늘은 헷갈리기 쉬운 맞춤법을 따라 쓰면서 익혀 볼 거예요!
오늘 배운 내용은 앞으로 절대 틀리지 않기로 약속~!

내 목소리가 좀 큰데 괜찮겠어?

소리 내어 읽으면서 쓰면 더 좋아!

 틀리기 쉬운 낱말 연습

● ㅔ와 ㅐ

찌	개						
베	개						

● ㅖ와 ㅒ

예	쁘	다							
애	기								

● ㅙ와 ㅚ와 ㅞ

상	쾌	하	다				

내	리	쬐	다				

꿰	매	다					

 ## 발음이 비슷해서 헷갈리는 낱말 연습

> 단, '아니' 뒤에는
> '에요'를 써요.
> 아니에요(O)
> 아니예요(X)

● **이에요 / 예요**

　이에요: 받침이 있는 단어 뒤에 써요.

　예요: 받침이 없는 단어 뒤에 써요. '이에요'를 줄인 말이에요.

이	것	은		수	박	이	에	요	.

이	것	은		복	숭	아	예	요	.

● **되 / 돼**

　되: 뒤에 '-어', '-어라', '-었-' 등을 붙여서 '되어', '되어라', '되었-' 등으로 사용해요.

　돼: '되어'를 줄인 말이에요. '되어라'를 줄이면 '돼라'가 돼요!

화	가	가		되	고		싶	다	.

지	각	하	면		안		돼	요	.

> 헷갈릴 때는 글자 앞에
> '되어'를 넣어 봐. '되어'가
> 어울리면 '돼', 어색하면 '되'가
> 맞다고 생각하면 돼.

- **로서 / 로써**

 로서: 사람의 지위나 신분, 자격을 나타내는 말로 써요.

 로써: 물건의 재료나 일의 수단, 기준이 되는 시간,
 　　　방법을 나타내는 말로 써요.

'로서'는 대체로 사람을
지칭하는 낱말 뒤에 쓰여요.

부	모	로	서		책	임	지	다	.	
올	해	로	써		삼		년	째	다	.

상황에 따라 다른 낱말 연습

- **붙이다 / 부치다**

 붙이다: '맞닿아 떨어지지 않게 하다'라는 뜻이에요.

 부치다: '편지나 물건 따위를 일정한 방법을 써서 상대에게 보내다'라는 뜻이에요.

풀	로		종	이	를		붙	이	다	.
편	지	를		부	치	다	.			

- **바라다 / 바래다**

 바라다: '생각대로 어떤 일이 이루어지기를 기대하다'라는 뜻이에요.

 바래다: '볕이나 습기를 받아 색이 변하다'라는 뜻이에요.

행	복	하	기	를		바	란	다	.	
옷	이		누	렇	게		바	래	다	.

인간이 되길 바라♡

너의 소원이 이루어지길
바라♡

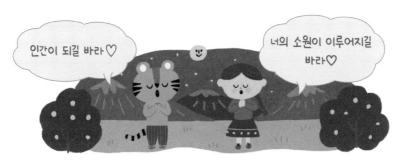

● **가르치다 / 가리키다**

 가르치다: '상대방에게 어떤 지식이나 사실을 알려주다'라는 뜻이에요.

 가리키다: '손가락 등으로 특정 방향이나 대상을 짚다'라는 뜻이에요.

짝	꿍	이		수	학		문	제	를	
가	르	쳐		주	었	어	요	.		

손	으	로		남	쪽	을		가	리	켰
어	요	.								

● **늘이다 / 늘리다**

 늘이다: '본래 길이보다 더 길어지게 하다'라는 뜻이에요.

 늘리다: '물체의 넓이나 부피 등을 본래보다 커지게 하다'라는 뜻이에요.

고	무	줄	을		당	겨	서		길	이
를		늘	이	다	.					

수	면		시	간	을		삼	십		분	∨
늘	리	다	.								

틀리기 쉬운 띄어쓰기

오늘은 틀리기 쉬운 띄어쓰기를 배워 볼 거예요.

먼저 가운데 줄에 맞추어 쓴 뒤, 빈칸에 따라 써 보세요.

V 표시는 띄어쓰기 표시예요. 아래 칸에 따라 쓸 때는 빼고 적어 보세요.

① 낱말과 낱말 사이는 띄어 써야 해요.

빈칸에 내 이름을 적어 보세요!

나의 V 이름은 V　　　　 입니다.

쉬는 V 시간에 V 매점에 V 갔다.

하얀 V 토끼가 V 풀을 V 맛있게 V 먹고 V 있다.

신비한 V 바다 V 생물을 V 보러 V 떠나 V 보자!

② **물건이나 나이를 세는 단위는 띄어서 써요.**

연필 V 한 V 자루만 V 빌려줄 V 수 V 있니?

고양이 V 두 V 마리가 V 길을 V 건너고 V 있어요.

흙을 V 한 V 움큼 V 퍼냈다.

삼 V 일 V 뒤에 V 만나자.

여러 V 가지 V 책 V 중에 V 한 V 권을 V 골랐다.

③ 상황에 따라 띄어쓰기가 다른 경우예요.

● 다음날 / 다음 날

'**다음날**'은 '정해지지 않은 미래의 어떤 날',
'**다음 날**'은 '어떤 일이 있은 후 다음에 오는 날'을 뜻해요.

다음날에 ∨ 만나면 ∨ 함께 ∨ 점심을 ∨ 먹읍시다.

시험이 ∨ 끝나고 ∨ 다음 ∨ 날 ∨ 놀이동산에 ∨ 가자.

● 한 지 / 한지

'**지**'가 '과거의 어떤 일이 있던 때로부터 지금까지의 시간'을 나타낼 때는 앞의 단어와 띄어 써요.
그 **외**에는 전부 붙여서 써요.

이사를 ∨ 한 ∨ 지 ∨ 일 ∨ 년이 ∨ 됐다.

내일 ∨ 비가 ∨ 올지 ∨ 안 ∨ 올지 ∨ 모르겠다.

- **잘못하다 / 잘 못하다**

 '**잘못하다**'는 '틀리거나 그릇되게 하다'라는 뜻으로 한 단어예요.
 '**잘 못하다**'는 '잘하지 못하다'라는 뜻으로, '충분한 수준으로 해내지 못하다'라는 뜻이에요.

 계산을 ∨ 잘못해서 ∨ 셈이 ∨ 틀렸어요.

 수영을 ∨ 잘 ∨ 못해서 ∨ 학원에 ∨ 등록했어요.

- **만큼**

 앞말에 붙여 쓰되, '~은, ~는, ~을, ~할'처럼 동사, 형용사 뒤에 올 때는 띄어 써요.

 너만큼 ∨ 좋은 ∨ 친구는 ∨ 이 ∨ 세상에 ∨ 없어!

 아는 ∨ 만큼 ∨ 보인다.

14일째 감정 표현과 관련된 어휘

친구들은 기쁠 때, 슬플 때, 화가 날 때 어떻게 표현하나요?
우리나라 말에는 감정을 표현할 수 있는 어휘가 참 많아요.
여러 가지 어휘를 알고 있으면 내가 느끼는 감정을 더욱 풍부하게 표현할 수 있답니다!
하나씩 따라 읽으며 바르게 써 보아요.

> 이래 봐도 나는야
> 감성충만 호랑이

기쁘거나 즐거울 때 쓰는 표현

● **꿈인지 생시인지 모르겠다:** 바라던 일이 뜻밖에 이루어져 꿈처럼 믿겨지지 않는다.

● **눈에 넣어도 아프지 않다:** 매우 사랑스럽고 귀엽다.

● **어깨가 가볍다:** 책임에서 벗어나 마음이 홀가분하다.

● **입이 귀에 걸리다:** 입이 귀에 걸릴 정도로 활짝 웃는 모양을 말하는 것으로, 그만큼 행복하다는 뜻.

무섭거나 놀랄 때 쓰는 표현

● 간 떨어지다: 몹시 놀라다.

간 떨어지다.

● 간담이 서늘하다: 섬뜩할 정도로 놀라다.

● 오금이 저리다: 공포를 느껴 맥이 풀리다.

● 파랗게 질리다: 얼굴에 핏기가 가실 정도로 겁에 질리다.

슬프거나 괴로울 때 쓰는 표현

● 고배를 마시다: 힘든 실패나 좌절을 경험하다.

고배를 마시다.

● 걱정이 태산이다: 걱정이 많다.

● 눈앞이 캄캄하다: 앞으로의 일을 어찌할지 몰라 정신이 아득하다.

● 닭똥 같은 눈물: 방울이 매우 굵은 눈물.

● 배가 아프다: 남이 잘되는 것을 보고 샘이 나다.

● 울며 겨자 먹기: 매운 것을 참으며 겨자를 먹는다는 뜻으로, 싫은 일을 억지로 한다는 뜻.

● 진땀을 빼다: 어려운 일을 처리하느라 진땀이 나도록 몹시 애를 쓰다.

● 콧등이 시큰하다: 슬퍼서 눈물이 나오려고 하다.

앞에서 배운 어휘를 사용해서 오늘 느낀 감정을 일기로 써 보아요!

● 아래와 같은 순서로 쓰면 돼요.

①오늘 하루 동안 있었던 일	오늘은 한강 공원에서 자전거를 타다가 그만 넘어지고 말았다.
②느꼈던 감정	닭똥 같은 눈물이 흘렀다.
③그렇게 느낀 이유	무릎이 까진 곳이 너무 아팠기 때문이다.
④마무리	다음부터는 무릎 보호대를 착용하고 자전거를 타야겠다.

앞에서 배운 표현을 사용해 보세요!

월 일 요일	날씨 :

오늘의 일기
눈사와 술래잡기를
했다. 재밌었다.

똑똑하게 지도 읽기

"영서와 영남을 중심으로 소나기가 내리겠습니다."
"지구 온난화 영향으로 온대 기후였던 한반도의 열대야가 길어지고 있습니다."

영서와 영남은 어디일까요? 온대 기후는 무슨 뜻일까요?
일기 예보나 뉴스를 보고 궁금했던 적이 있나요?
지리와 관련된 어휘를 알면 우리나라의 지형과 날씨에 대해 이해할 수 있을 거예요.
그뿐만 아니라, 뉴스와 기사를 지금보다 재밌게 볼 수 있죠!

아래의 그림을 보고 용어를 따라 쓰며 익혀 보세요.

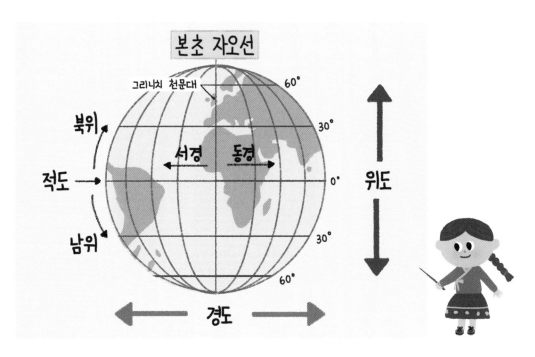

● **위도**: 지구의 좌표축 가운데 가로로 된 것. 지구상의 위치가 남쪽이나 북쪽으로 얼마나 떨어져 있는지에 대한 좌표. 적도를 0°로 하여 북반구의 위도를 '북위', 남반구의 위도를 '남위'라고 부른다. 우리나라는 북위 33°와 39° 사이에 위치한다.

위	도					

● **경도**: 지구의 좌표축 가운데 세로로 된 것. 지구상의 위치가 동쪽이나 서쪽으로 얼마나 떨어져 있는지에 대한 좌표. 그리니치 천문대를 지나는 본초자오선을 기준으로 하여 동쪽의 경도를 '동경', 서쪽의 동경을 '서경'라고 부른다.

경	도						

● **열대 기후**: 1년 내내 매우 더우며 비가 많이 내리는 열대 지방의 기후.

열	대	기	후

● **온대 기후**: 사계절의 변화가 뚜렷한 온대 지방의 기후.

온	대	기	후

● **한대 기후**: 지구에서 가장 추운 기후. 극지방에서 나타난다.

한	대	기	후

● **대륙**: 바다로 둘러싸인 커다란 육지. 아시아, 유럽, 아프리카, 북아메리카, 남아메리카, 오스트레일리아, 남극의 7개 대륙으로 구분돼요.

대	륙						

● **대양**: 넓은 해역을 차지하는 대규모 바다. 태평양, 대서양, 인도양, 북극해, 남극해의 5대양으로 불려요.

대	양						

이번에는 대한민국의 지도를 살펴볼까요?

'전국 팔도'라는 말 들어봤나요? 우리나라는 총 8개의 도와 1개의 특별자치도,

1개의 특별시와 6개의 광역시, 그리고 1개의 특별자치시로 이루어져 있어요.

각 지역의 위치를 익히며, 오른쪽 낱말을 따라 써 보아요.

대한민국 호랑이의 자존심으로 다 외워 버리겠다!

✏️ 아래 지도에서 내가 사는 지역을 찾아 O표를 해 보세요!

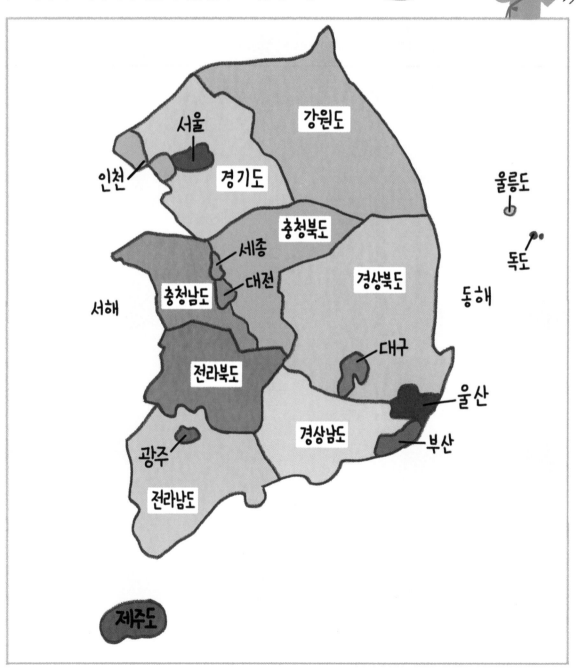

● 영동 지방: 태백산맥을 기준으로 강원도의 동쪽 지방.

영	동	지	방

● 영서 지방: 태백산맥을 기준으로 강원도의 서쪽 지방.

영	서	지	방

● 영남 지방: 경상북도와 경상남도를 이르는 말. 조령(경상북도 문경시에 위치하는 고개)의 남쪽.

영	남	지	방

● 호남 지방: 전라북도와 전라남도를 이르는 말. 호강(금강의 옛 이름)의 남쪽.

호	남	지	방

● 호서 지방: 충청북도와 충청남도를 이르는 말. 의림지(충북 제천에 위치하는 저수지)의 서쪽.

호	서	지	방

● 동고서저: 지형이나 기압 등이 동쪽 지역은 높고 서쪽 지역은 낮은 상태. 우리나라 지형의 특징.

동	고	서	저

● 반도: 삼면이 바다로 둘러싸이고 한 면은 육지와 연결된 땅. '한반도'의 '반도'와 같은 말.

반	도					

똑똑하게 우주 관찰

지도를 읽는 법을 알아봤으니, 이번에는 우주로 떠나 볼까요?
신비로운 우주를 생각하며 행성의 이름과 우주와 관련된 용어를 따라 적어 보아요!
앞으로 과학 시간이 조금 더 즐거워질 거예요!

지구의 자전과 공전

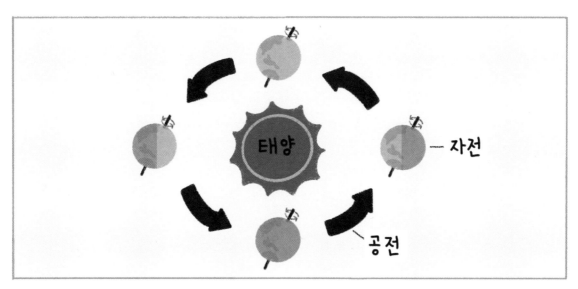

● 자전: 천체가 고정된 축을 중심으로 스스로 회전하는 운동. 지구의 자전은 밤과 낮이 바뀌는 원인이 된다.

자	전						

● 공전: 한 천체가 다른 천체의 둘레를 주기적으로 도는 운동. 지구는 태양의 주위를 1년 주기로 공전한다.

공	전						

 태양계

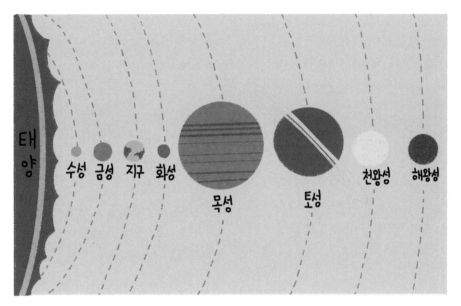

수	성	금	성	지	구	화	성	목	성

토	성	천	왕	성	해	왕	성

● 태양계: 태양과 그것을 중심으로 공전하는 천체를 모두 합쳐 가리키는 말.

태	양	계		

● 천체: 우주에 존재하는 모든 물체를 일컫는 말.

천	체						

● 소행성: 화성과 목성 사이에서 태양의 둘레를 공전하는 작은 행성. 무수히 많다.

소	행	성			

● 혜성: 태양계에 속하는 작은 천체로, 얼음과 먼지로 이루어져 있다. 태양과 가까워지면 가스로 된 빛나는 긴 꼬리가 생긴다.

혜	성						

● 유성: 우주의 먼지나 혜성에서 떨어진 작은 조각 등이 지구의 대기권으로 들어올 때 빛을 내며 떨어지는 것. 흔히 '별똥별'이라고 부른다.

유	성						

● 운석: 유성이 다 타지 않고 땅에 떨어진 것.

운	석						

● 위성: 행성의 주변을 도는 천체.

위	성						

앗, 유성이다!
소원 빌어야지!

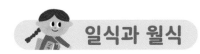

● 월식: 지구의 그림자가 달의 일부나 전부를 가리는 현상. 지구가 태양과 달 사이의 일직선상에 있을 때 나타난다.

월	식					

● 일식: 달이 태양의 일부나 전부를 가리는 현상. 달이 태양과 지구 사이의 일직선상에 있을 때 나타난다.

일	식					

17일째 ○	18일째 ○	19일째 ○
알파벳과 영어 문장 쓰기	간단 영어 일기 쓰기	숫자와 단위 쓰기

20일째 ○	21일째 ○	22일째 ○
용돈 기입장 쓰기	설명하는 글 따라 쓰기	소개하는 글쓰기

가뿐가뿐
실용적인 문장 연습하기

알파벳과 영어 문장 쓰기

우리가 공부할 때는 한글만큼 영어와 숫자도 많이 사용하죠.

영어와 숫자를 반듯하게 쓸 줄 안다면 공부가 더 재밌어질 거예요.

먼저 영어 알파벳을 쓰는 법부터 익혀 보아요. 알파벳에는 둥근 부분이 많아요.

대문자와 소문자를 아래 3선에 맞추어서 순서에 따라 써 봅시다.

알파벳 쓰기

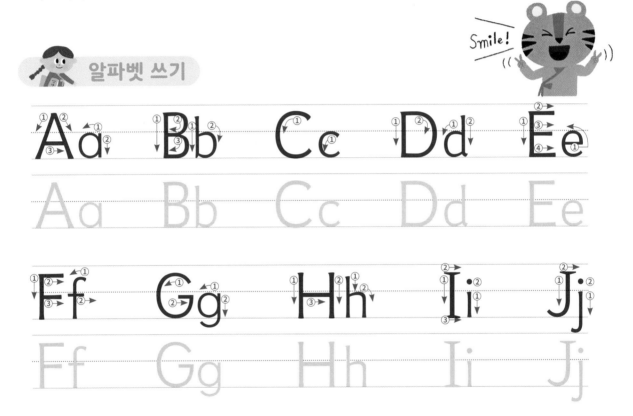

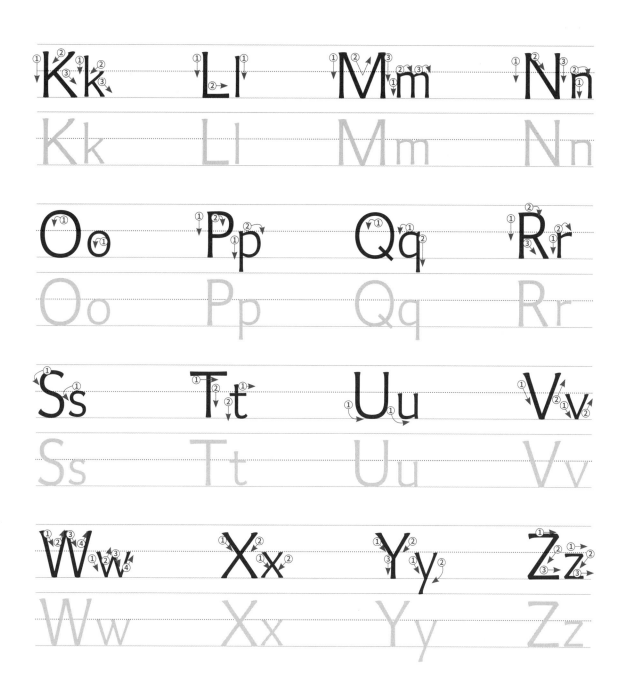

Good morning. 굿 모닝. 좋은 아침이야.

Good morning.

How are you? 하우 알 유? 어떻게 지내?

How are you?

I'm fine. 아임 파인. 난 괜찮아.

I'm fine.

Nice to meet you. 나이스 투 미츄. 만나서 반가워.

Nice to meet you.

Welcome! 웰컴! 환영해!

Welcome!

I love you. 아이 러브 유. **사랑해.**

I love you.

Of course. 오브 콜스. **물론이지.**

Of course.

Good luck. 굿 럭. **행운을 빌어.**

Good luck.

18일째 간단 영어 일기 쓰기

알파벳 쓰기를 연습했으니 오늘은 나만의 영어 일기까지 도전해 보아요!
먼저 아래 일기를 따라 읽어 볼까요?

Date: Monday, August 1, 2022
데이트: 먼데이, 어거스트 펄스트, 트웬티 트웬티 투
날짜: 월요일, 8월 1일, 2022년

Today was my birthday.
투데이 워즈 마이 벌스데이.
오늘은 내 생일이었다.

I had a party at home with my friends.
아이 해드 어 파티 앳 홈 위드 마이 프렌즈.
나는 친구들과 집에서 파티를 했다.

We ate a lot of food.
위 에잇 어 랏 오브 푸드.
우리는 많은 음식을 먹었다.

My favorite food is chicken.
마이 페이버릿 푸드 이즈 치킨.
내가 가장 좋아하는 음식은 치킨이다.

It was a happy day.
잇 워즈 어 해피 데이.
행복한 날이었다.

일기장에는 날짜를 써야 하죠? 영어로 날짜 쓰는 법부터 배워 보아요.
영어로 날짜를 쓸 때는 한글로 쓸 때와 순서가 달라요.
한글은 연도, 월, 일, 요일의 순서로 쓰지만, 영어는 요일, 월, 일, 연도의 순서로 쓴답니다.

Monday, August 1, 2022

월요일, 8월 1일, 2022년

> 요일과 월의 첫 철자는
> 대문자로 써야 해요!

● 월

1월	January	7월	July
2월	Febuary	8월	August
3월	March	9월	September
4월	April	10월	October
5월	May	11월	November
6월	June	12월	December

● 요일

월요일	Monday	금요일	Friday
화요일	Tuesday	토요일	Saturday
수요일	Wednesday	일요일	Sunday
목요일	Thursday		

위 표를 참고하여 오늘 날짜를 영어로 적어 보세요!

..

..

이번에는 나의 생일을 적어 보세요!

..

..

앞에서 읽은 일기를 한 줄씩 따라 써 보세요.
한 문장씩 따라 읽으며 일기에 나오는 문장과 표현을 익혀 보아요.

Today was my birthday.

오늘은 내 생일이었다. today 오늘 birthday 생일

I had a party at home with my friends.

나는 친구들과 집에서 파티를 했다. had a party 파티를 했다 at ~에서 home 집 friend 친구

We ate a lot of food.

우리는 많은 음식을 먹었다. ate 먹었다 a lot of 많은 food 음식

My favorite food is chicken.

내가 가장 좋아하는 음식은 치킨이다. favorite 가장 좋아하는 chicken 치킨

It was a happy day.

행복한 날이었다. happy 행복한 day 날, 일

My favorite food is Chicken!

이제 앞에서 배운 표현을 활용하여 나만의 일기를 완성해 보세요!
아래 일기에서 빈칸과 같은 색깔로 된 단어를 <표>에서 골라 넣어 보세요.

Date:

Today was _____ .

I had a party at _____

with _____

We ate a lot of _____ .

My favorite _____ is _____ .

It was a _____ day.

my birthday 나의 생일	Children's Day 어린이날	Christmas 크리스마스
home 집	restaurant 식당, 레스토랑	school 학교
friends 친구들	family 가족	
food 음식	dessert 디저트, 후식	fruit 과일
chicken 치킨	cake 케이크	banana 바나나
happy 행복한	lucky 운이 좋은	funny 재밌는

숫자와 단위 쓰기

일상에서 숫자를 쓰는 경우는 정말 많아요.

날짜와 시간을 쓸 때, 번호를 매기거나 물건의 개수를 셀 때도 숫자를 사용하죠.

오늘은 숫자를 바르게 쓰는 법을 알아 보아요.

숫자에는 둥근 선이 많아요. 그래서 곡선이 들어가는 부분은 둥글게 굴려서 쓰면 예쁘게

보인답니다. 아래 숫자들을 순서에 맞게 써 보아요.

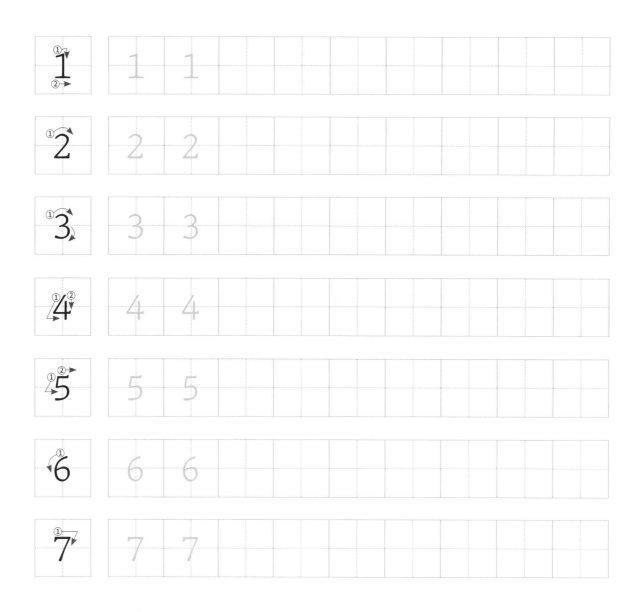

8 8 8

9 9 9

0 0 0

10 10

20 20

30 30

40 40

50 50

60 60

70 70

80 80

90 90

100 100

두 자리 이상의 숫자는
붙여 쓰기!

 단위 쓰기

● **길이의 단위**

10mm는 1cm예요. 100cm는 1m예요. 1000m는 1km예요.

mm	밀리미터	cm	센티미터	m	미터	km	킬로미터
mm	mm	cm	cm	m	m	km	km

● **질량의 단위**

mg	밀리그램	g	그램	kg	킬로그램
mg	mg	g	g	kg	kg

1000mg은 1g, 1000g은 1kg이예요.

● **들이의 단위**

mL	밀리리터	L	리터
mL	mL	L	L

1000mL은 1L예요.

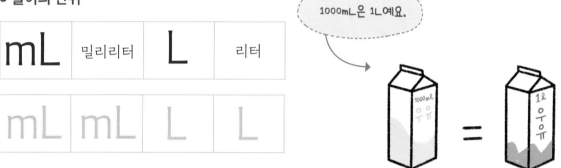

● **시간의 단위**

초	분	시
초	분	시

1시간=60분 1분=60초예요.

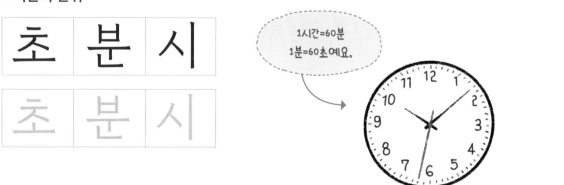

● 오늘 날짜를 써 보세요.

_____ 년 _____ 월 _____ 일

● 다음 빈칸에 알맞은 단위나 숫자를 써 보세요.

1 1,000mL = 1 ☐

2 1km = ☐ m

3 2시간 = ☐ 분

4 4m = 400 ☐

● 다음 시계를 보고 몇 시 몇 분 몇 초인지 써 보세요.

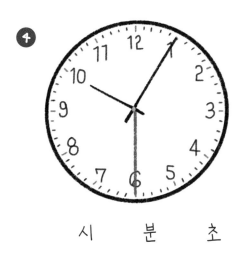

1　　　　　　시　　　분　　　초

2　　　　　　시　　　분　　　초

3　　　　　　시　　　분　　　초

4　　　　　　시　　　분　　　초

용돈 기입장 쓰기

용돈은 정해져 있고, 갖고 싶은 건 많죠?
이럴 때 하루에 쓸 금액을 정해두고 계획적으로 소비하면
올바른 경제 습관을 기를 수 있어요.
용돈 기입장은 용돈의 수입과 지출을 기록하면서 나의 소비를 반성하고
앞으로의 계획을 세우는 기록장이에요.
앞에서 배운 순서대로 숫자를 쓰면서 나만의 용돈 기입장을 써 보아요!
먼저, 사고 싶은 물건의 리스트를 작성해 보아요.

나는 용돈을 모아서
색연필 세트를 살 거야!

우선 순위	사고 싶은 것	가격
ex) 1	색연필 세트	13,000원

아래 예시를 보고, 이번 주의 용돈 기입장을 작성해 보아요.

날짜	요일	내용	들어온 돈	나간 돈	남은 돈
8/1	월	할머니가 주신 용돈	5000원		
8/2	화	버스비		700원	4300원
8/2	화	공책 구입		1000원	3300원
합 계			5000원	1700원	3300원

날짜	요일	내용	들어온 돈	나간 돈	남은 돈
합 계					

날짜	요일	내용	들어온 돈	나간 돈	남은 돈
합 계					

● 이번 주의 지출 내역을 평가해 보세요.

앞으로의 소비 계획을 세워 봅시다.

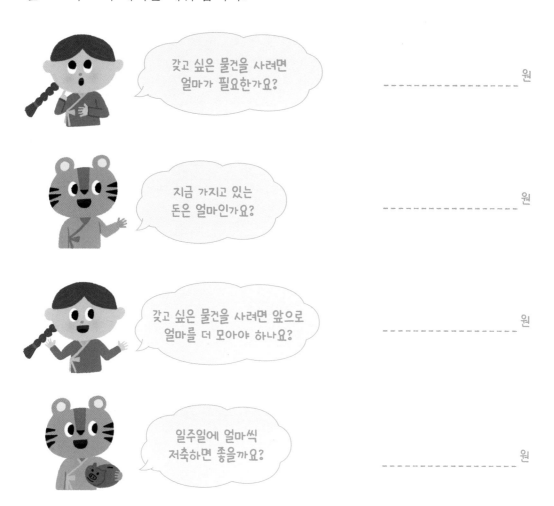

갖고 싶은 물건을 사려면
얼마가 필요한가요?

_____ 원

지금 가지고 있는
돈은 얼마인가요?

_____ 원

갖고 싶은 물건을 사려면 앞으로
얼마를 더 모아야 하나요?

_____ 원

일주일에 얼마씩
저축하면 좋을까요?

_____ 원

● 위의 내용을 바탕으로 다음 주 용돈 사용 계획을 세워 보세요!

설명하는 글 따라 쓰기

설명하는 글은 어떤 사실이나 정보를 알려주기 위해 쓰는 글을 뜻해요.
설명하는 글을 쓸 때는 읽는 사람이 잘 이해할 수 있도록 쉽게 풀어 쓰는 게 중요해요.
설명문의 종류는 다양해요.
요리법, 사용설명서, 가족 소개 등 무언가를 설명하는 글이라면 뭐든지
설명문이라고 할 수 있어요.
오늘은 그중에서도 요리법과 사용설명서를 따라 써 볼 거예요.

달콤 시원 딸기 주스 만들기

준비물 딸기 15개, 우유 200ml, 꿀 약간

**만드는
법**

1. 딸기 15개를 깨끗이 씻는다.

2. 우유 200ml와 꿀을 넣고
갈아 주면 완성!

고소 담백 달�걀 샌드위치 만들기

준비물 식빵 2장, 삶은 달걀 4개, 마요네즈 2큰술

만드는 1. 식빵의 테두리를 잘라 주세요.
법
 2. 삶은 달걀 4개를 숟가락으로
 잘게 으깨요.

 3. 으깬 달걀에 마요네즈
 2큰술을 넣고 섞어 주세요.

 4. 식빵 한쪽에 으깬 달걀을 가득
 올리고 다른 식빵으로 덮어 주세요.

 5. 반으로 예쁘게 갈라 주면 완성!

우유갑 분리수거하는 법

--

1. 우유갑에 있는 내용물을 완전히 비워요.

2. 이물질이 묻어 있지 않도록 우유갑을
깨끗하게 씻어요.

3. 씻은 우유갑을 완전히 펼쳐서 잘 말려요.

4. 종이팩 수거함에 버려요.

환경을 생각한다면
분리수거는 필수!

종이 일반 캔·플라스틱

소화기 사용하는 법

1. 소화기의 몸통을 잡고
안전핀을 뽑으세요.

2. 바람을 등지고 선 다음,
소화기 호스를 불 쪽으로
향하도록 잡으세요.

3. 손잡이를 힘껏 움켜쥐어
분말을 쏘세요.

소개하는 글 쓰기

가족과 친구를 소개하는 글도 설명하는 글이 될 수 있어요.
가족과 친구들의 이름과 좋아하는 것, 싫어하는 것, 생김새 등을
사실에 맞게 적어서 설명해 보아요!
예시를 따라 써 보고, 가족과 친구를 소개해 봅시다.

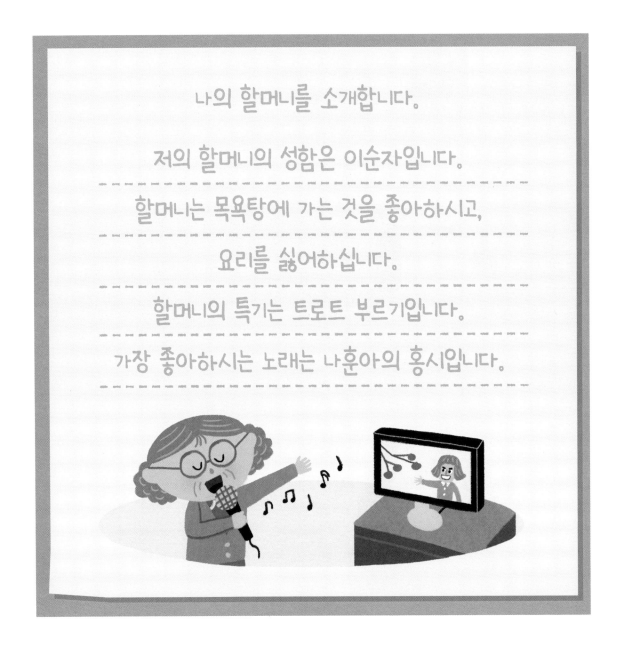

 우리 가족 소개하기

가족 중 한 사람을 골라 앞의 예시와 같이 소개해 보세요.

나의 가족 _____ 를 소개합니다.

저의 _____ 의 성함은 _____ 입니다.

나의 소중한 친구를 소개해 주세요!
친구의 이름은 무엇인가요?
친구가 좋아하는 것과 싫어하는 것, 취미와 특기를 설명해도 좋아요!

나의 친구 _____ 를 소개합니다.

좋아하는 연예인 소개하기

가장 좋아하는 연예인이 누구인가요?
가수도 배우도 상관없어요.
연예인의 생김새와 매력, 좋아하는 이유에 대해 소개해 주세요!
좋아하는 연예인이 없다면, 좋아하는 만화 캐릭터를 소개해 보아요.

내가 좋아하는 _____ 를 소개합니다.

23일째 ○	**24일째** ○	**25일째** ○	**26일째** ○
나만의 캐릭터 소개하기	나만의 4컷 만화 만들기	손 편지 쓰기	독서 편지 쓰기

27일째 ○	**28일째** ○	**29일째** ○	**30일째** ○
시와 친해지기	동시 쓰기	캘리그라피와 친해지기	캘리그라피 뽐내기

두근두근

나만의 멋진 문장 만들기

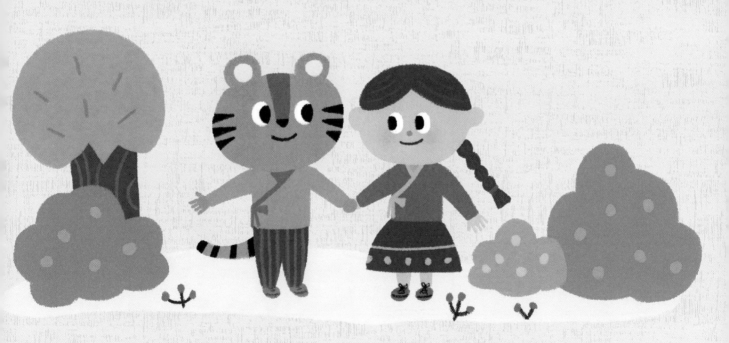

나만의 캐릭터 소개하기

만화 보는 것 좋아하나요?
한 장씩 넘겨보는 재미가 있는 만화책부터, 웹툰, 그리고 움직이는 애니메이션까지.
만화의 세계는 무궁무진하죠.
만화는 멋진 그림과 재미있는 대사가 합쳐져 있어서 두 배로 즐거움을 줘요.
내가 직접 만화를 그린다면 어떨까요?
내가 연습한 글씨로 대사를 적고 캐릭터를 그린다면
또 다른 재미를 느낄 수 있을 거예요!
오늘은 만화를 직접 그리는데 필요한 손 그림을 연습해 볼 거예요.
손 그림을 연습하면서 손의 힘을 기르는 시간을 한 번 더 가져 보아요.

 동물 그리기

동글동글 곰을 그려 보아요!

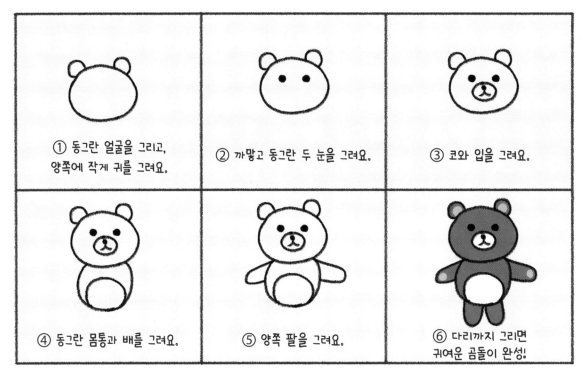

① 동그란 얼굴을 그리고, 양쪽에 작게 귀를 그려요.

② 까맣고 동그란 두 눈을 그려요.

③ 코와 입을 그려요.

④ 동그란 몸통과 배를 그려요.

⑤ 양쪽 팔을 그려요.

⑥ 다리까지 그리면 귀여운 곰돌이 완성!

왼쪽의 과정을 참고하여 곰돌이를 따라 그려 보세요.

귀여운 토끼는 어떻게 그릴까요?

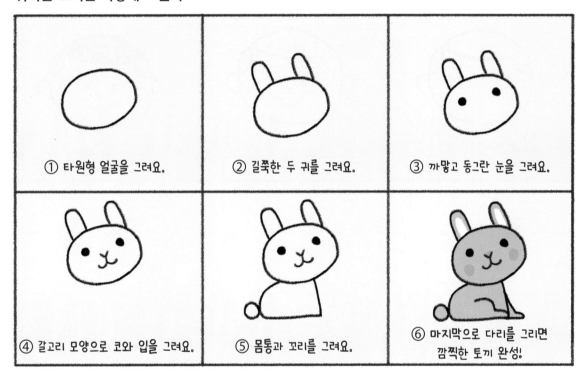

① 타원형 얼굴을 그려요.

② 길쭉한 두 귀를 그려요.

③ 까맣고 동그란 눈을 그려요.

④ 갈고리 모양으로 코와 입을 그려요.

⑤ 몸통과 꼬리를 그려요.

⑥ 마지막으로 다리를 그리면 깜찍한 토끼 완성!

위의 과정을 참고하여 토끼를 따라 그려 보세요.

여자아이와 남자아이는 어떻게 그릴까요?

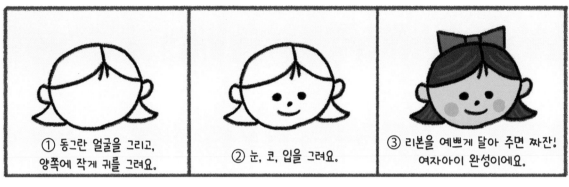

① 동그란 얼굴을 그리고, 양쪽에 작게 귀를 그려요.

② 눈, 코, 입을 그려요.

③ 리본을 예쁘게 달아 주면 짜잔! 여자아이 완성이에요.

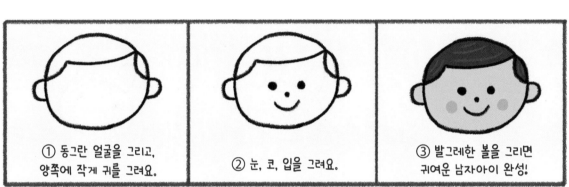

① 동그란 얼굴을 그리고, 양쪽에 작게 귀를 그려요.

② 눈, 코, 입을 그려요.

③ 발그레한 볼을 그리면 귀여운 남자아이 완성!

여자아이와 남자아이를 따라 그려 보세요.

 나만의 캐릭터 만들기

앞에서 배운 그림을 떠올리며 나만의 캐릭터를 만들어 보세요!
캐릭터의 이름을 짓고, 어떤 캐릭터인지 소개해 주세요!

안녕, 반가워!

내 이름은 ＿＿＿＿＿＿＿＿ 라고 해.

나는 ＿＿＿＿＿ 살이고,

＿＿＿＿＿＿＿＿＿＿＿ 를 정말 좋아해!

내 꿈은 ＿＿＿＿＿＿＿＿＿＿ 야.

그리고 내 얘기를 좀 더 들려줄게.

나는 ＿＿＿＿＿＿＿＿＿＿＿＿

＿＿＿＿＿＿＿＿＿＿＿＿＿＿

＿＿＿＿＿＿＿＿＿＿＿＿＿＿

나만의 4컷 만화 만들기

앞에서 예쁜 손 그림을 연습해 보았어요!
여기서는 나만의 4컷 만화를 만들어 보아요!

아래 만화를 살펴보세요. 마지막에 어떤 대사가 들어가면 재밌을까요?
나만의 대사로 꾸며 보세요!

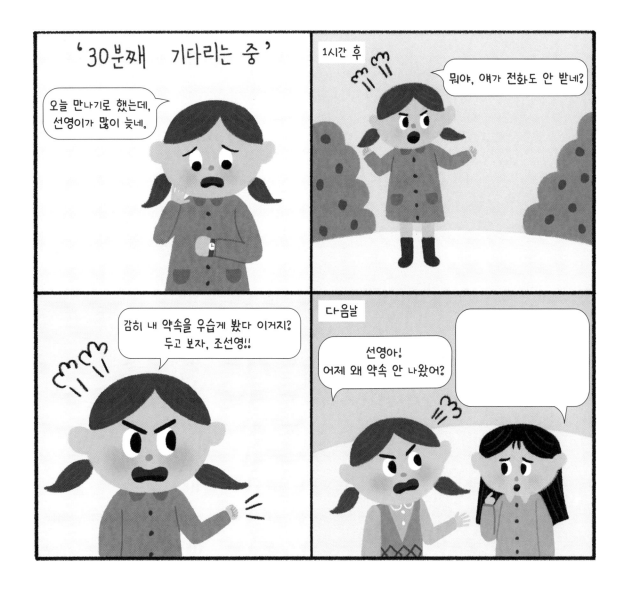

이번에는 앞에 나온 상황을 보고 다음 내용을 상상해 보세요.
다음에는 무슨 일이 벌어질까요?
나머지 2컷을 나만의 그림과 대사로 꾸며 보아요.

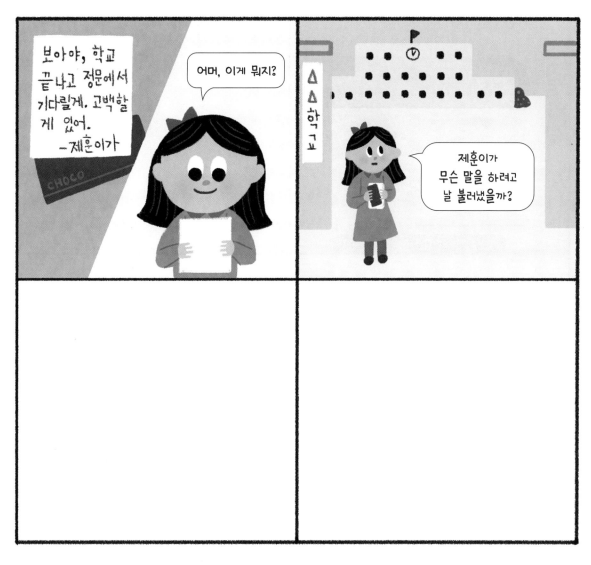

아래 만화를 보세요.
승민이는 다음에 어떻게 행동했을까요?
다음 내용을 상상하며 꾸며 보세요!

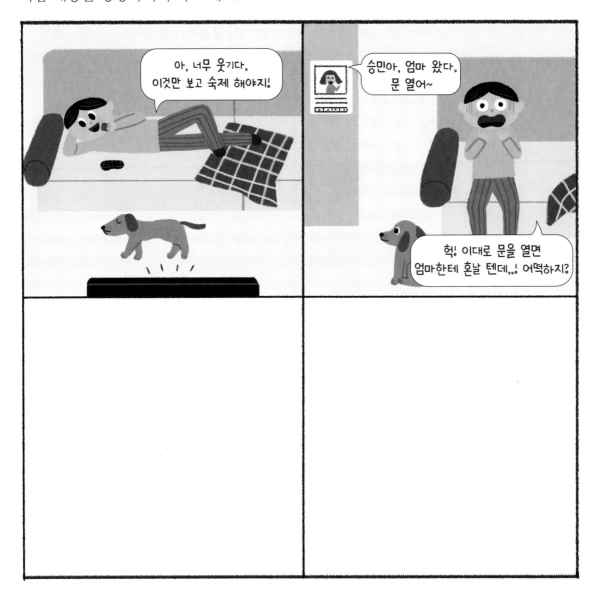

나만의 그림과 대사로 4컷 만화를 그려 보세요!
가족과 친구들에게 자랑해 보세요!

손 편지 쓰기

누군가에게 편지를 써 본 적이 있나요?
고마운 사람에게 마음을 전하거나, 생일 축하 인사를 건넬 때,
손으로 정성스럽게 쓴 편지를 함께 주면 잊지 못할 선물이 될 거예요!
지금까지 연습한 예쁜 손글씨로 편지를 써 봅시다!
편지의 내용은 어떻게 쓰면 좋을까요?

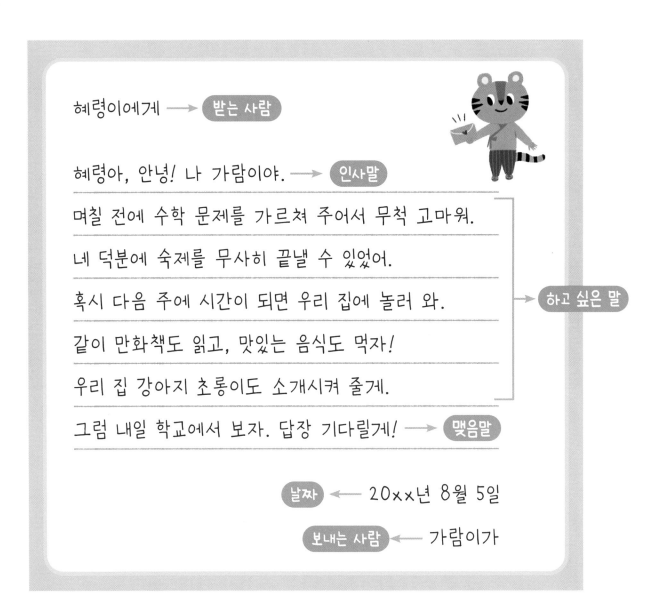

혜령이에게 → 받는 사람

혜령아, 안녕! 나 가람이야. → 인사말

며칠 전에 수학 문제를 가르쳐 주어서 무척 고마워.

네 덕분에 숙제를 무사히 끝낼 수 있었어.

혹시 다음 주에 시간이 되면 우리 집에 놀러 와. → 하고 싶은 말

같이 만화책도 읽고, 맛있는 음식도 먹자!

우리 집 강아지 초롱이도 소개시켜 줄게.

그럼 내일 학교에서 보자. 답장 기다릴게! → 맺음말

날짜 ← 20xx년 8월 5일

보내는 사람 ← 가람이가

● 왼쪽의 형식을 참고하여, 좋아하는 친구에게 편지를 써 보세요.

에게

년 월 일

가

● 사랑하는 가족에게 편지를 써 보세요.

에게

년 월 일

가

● 자유롭게 긴 편지를 써 보세요.

에게

가

편지를 썼다면 예쁜 봉투에 넣어 전달해야죠!
직접 전달하면 가장 좋지만, 멀리 있는 사람에게 편지를 줄 때는
우체국을 통해 우편을 보낼 수 있어요.
우편을 보낼 때는 편지 봉투에 우편 번호와 주소를 정확하게 적어야 한답니다.

● **방법을 알아볼까요?**

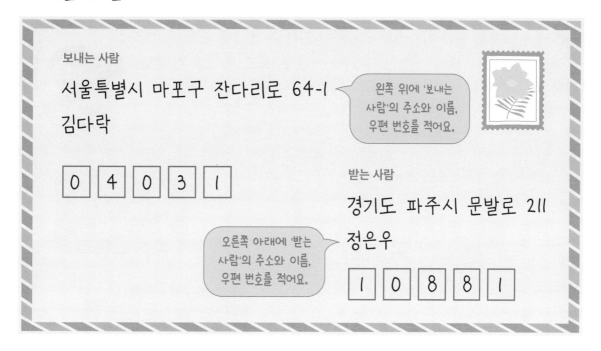

● **아래에 편지 봉투를 써 보세요.**

독서 편지 쓰기

26일째

좋아하는 소설 속 주인공이 있나요?
독서 감상문이 쓰기 어려울 때는 좋아하는 주인공에게 편지를 써 보는 것도
좋은 방법이에요. 책을 읽으면서 주인공에게 하고 싶었던 말을 적거나
궁금한 점을 묻다 보면 책과 더 가까워진 기분을 느낄 수 있을 거예요.
예시를 보고 따라 써 볼까요?

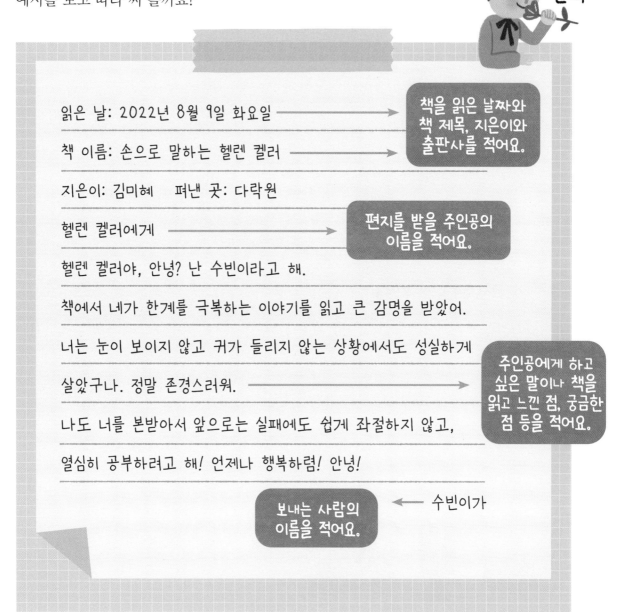

읽은 날: 2022년 8월 9일 화요일

책 이름: 손으로 말하는 헬렌 켈러

지은이: 김미혜 펴낸 곳: 다락원

헬렌 켈러에게

헬렌 켈러야, 안녕? 난 수빈이라고 해.

책에서 네가 한계를 극복하는 이야기를 읽고 큰 감명을 받았어.

너는 눈이 보이지 않고 귀가 들리지 않는 상황에서도 성실하게

살았구나. 정말 존경스러워.

나도 너를 본받아서 앞으로는 실패에도 쉽게 좌절하지 않고,

열심히 공부하려고 해! 언제나 행복하렴! 안녕!

수빈이가

책을 읽은 날짜와 책 제목, 지은이와 출판사를 적어요.

편지를 받을 주인공의 이름을 적어요.

주인공에게 하고 싶은 말이나 책을 읽고 느낀 점, 궁금한 점 등을 적어요.

보내는 사람의 이름을 적어요.

읽은 날:

책 이름:

지은이: _____　　펴낸 곳:

_____ 에게

_____ 가

재밌는 영화를 같이 보면 즐겁듯이 좋은 책도 같이 읽으면 두 배로 재밌어요!
이번에는 친구에게 좋아하는 책을 소개하는 편지를 써 보아요.
아래 편지를 따라 쓰고, 내 친구에게도 책을 소개해 봅시다.

혜선이에게

혜선아, 안녕. 나 호수야.

요새 주말마다 곤충 채집하러 다닌다며? 그런 너에게 소개하고 싶은 책이 생겼어. 바로 <TV생물도감의 유별난 곤충세계>라는 책이야. 나는 사실 곤충이 조금 무서웠는데 이 책을 읽고 생각이 바뀌었어. 귀여운 곤충 캐릭터와 설명을 보면서 세상에는 정말 여러 종류의 곤충이 살고 있다는 걸 깨달았어. 이 책에서 내가 제일 좋아하는 곤충은 '늦반딧불이'야. 배마디 끝부분에서 불빛이 나는데 별빛보다 선명하대! 너도 이 책을 읽고 가장 좋아하는 곤충이 어떤 것인지 알려줘! 우리 같이 관찰하러 가 보자!

너도 좋아하는 책이 있으면 추천해줘!

그럼 안녕!

호수가

에게

_____ 가

친구에게 책을
추천하는 편지를
써 보자!

시와 친해지기

'시'는 무엇일까요?

'시'는 쓰는 이의 감정이나 상상력을 감각적이고 비유적인 표현으로 나타낸 글이에요.

이제부터 시의 구절을 하나씩 따라 쓰면서 시와 친해져 보아요.

 연과 행

시는 크게 '연'과 '행'으로 나뉘어요.

'행'은 시에서 줄을 세는 단위예요.

'연'은 여러 행을 한 단위로 묶어서 이르는 말이에요.

아래 시를 따라 쓰며, '행'과 '연'을 익혀 보세요.

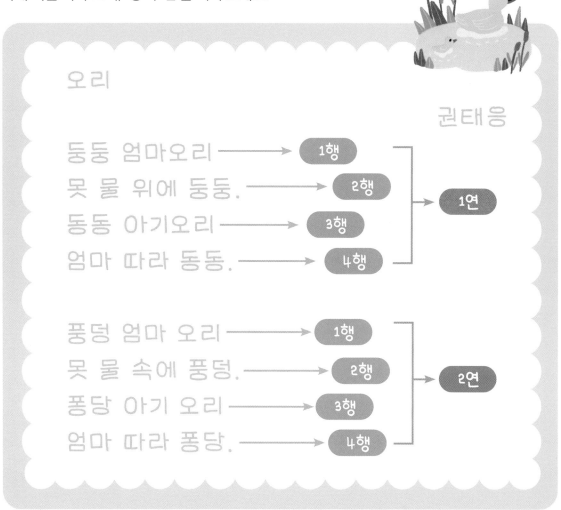

오리

권태응

둥둥 엄마오리 → 1행

못 물 위에 둥둥. → 2행

동동 아기오리 → 3행

엄마 따라 동동. → 4행

1연

풍덩 엄마 오리 → 1행

못 물 속에 풍덩. → 2행

퐁당 아기 오리 → 3행

엄마 따라 퐁당. → 4행

2연

감각적 표현

감각적 표현은 대상을 직접 보거나 듣는 것처럼 생생하게 표현하는 것이에요.
감각적 표현으로는 시각, 청각, 미각, 후각, 촉각이 있어요.
아래 예문을 따라 써 보면서, 시의 아름다움을 느껴 보아요!

● **시각:** 눈으로 보는 것처럼 표현하기

뜰에는 반짝이는 금모래빛

🖊 김소월 - 엄마야 누나야

● **청각:** 귀로 듣는 것처럼 표현하기

나그네 집에 까마귀 가왁가왁 울며 새었소.

🖊 김소월 - 길

● **미각:** 입으로 맛보는 것처럼 표현하기

메마른 입술에 쓰디 쓰다

🖊 정지용 - 고향

- 후각: 코로 냄새를 맡는 것처럼 표현하기

지금 눈 내리고 매화 향기 홀로 아득하니

🖊 이육사 - 광야

- 촉각: 피부에 닿는 것처럼 표현하기

오리 모가지는 자꼬 간지러워

🖊 정지용 - 호수

 비유적 표현

'비유'란 표현하고 싶은 대상을 공통점을 지닌 비슷한 대상에 빗대어 표현하는 것이에요.
비유적인 표현에는 직유, 은유, 의인이 있어요.

- 직유: 공통점을 가진 두 사물을 '…같이', '…처럼' 등을 사용해 표현하는 것

별처럼 반짝이는 눈동자

🖊 눈동자가 반짝거리는 별처럼 아름답다고 표현하고 있어요.

- **은유:** 공통점을 가진 두 사물을 '…은/는 ~이다'로 표현하는 것

시간은 금이다

✏️ 시간을 귀한 금처럼 소중한 것이라고 표현하고 있어요.

- **의인:** 사람이 아닌 것을 사람처럼 빗대어 표현하는 것

처마 밑에 시래기 다래미 바삭바삭 추워요.

✏️ 윤동주 - 겨울

✏️ 추운 겨울날 처마 밑에 걸어둔 시래기두름을 사람에 빗대어 추워한다고 표현하고 있어요.

시에 쓰이는 여러 가지 표현에 대해 배웠어요!
이번에는 아래의 괄호를 채워 나만의 표현을 완성해 보세요!
그 다음 아래에 한 번 더 써 보세요.

()처럼 예쁜 ()

동시 쓰기

윤동주의 <반딧불>은 밤에 노랗게 빛나는 반딧불을 부서진 달 조각에 비유한 시예요.
앞에서 배웠던 표현법을 떠올리며 예쁘게 따라 써 보아요.

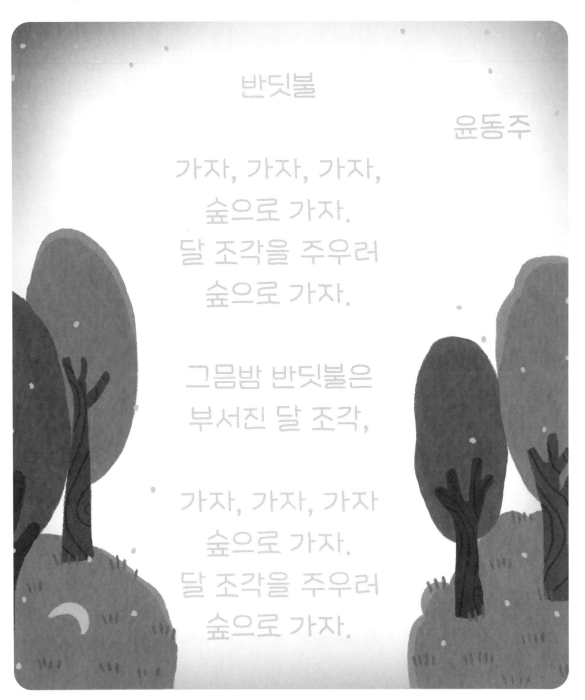

반딧불

윤동주

가자, 가자, 가자,
숲으로 가자.
달 조각을 주우러
숲으로 가자.

그믐밤 반딧불은
부서진 달 조각,

가자, 가자, 가자
숲으로 가자.
달 조각을 주우러
숲으로 가자.

반딧불을 생각하면 무엇이 떠오르나요?

반딧불의 노란 불빛은 또 무엇과 닮았을까요?

반딧불이라는 제목으로 나만의 동시를 써 보아요!

동시를 쓰기 어렵다면, 앞의 시를 한 번 더 따라 써도 좋아요.

반딧불

서덕출의 <눈은 눈은>은 하늘에서 내리는 눈을 여러 가지 사물에 비유하는 시예요.
시에 나타나는 풍경을 상상하며 따라 써 보세요.

눈은 눈은

서덕출

눈은 눈은 하늘에 설탕일까요
설탕이면 달지 않고 이만 시릴까?

눈은 눈은 하늘에 소금일까요
소금이면 짜잖고 이만 시릴까?

눈은 눈은 하늘에 떡가루까요
떡가루면 떡 장사 걸어 안 갈까?

눈은 눈은 하늘에 분가루까요
분가루면 색시가 걸어 안 갈까?

눈을 생각하면 무엇이 떠오르나요? 하늘에서 내리는 하얀 눈은 또 무엇과 닮았을까요?
'눈은 눈은'이라는 제목으로 나만의 동시를 써 보아요!
동시가 쓰기 어렵다면, 앞의 시를 한 번 더 따라 써도 좋아요.

눈은 눈은

29일째 캘리그라피와 친해지기

그동안 반듯한 글씨체를 열심히 연습해 보았어요.

어때요? 처음과 비교하면 글씨체가 점점 예뻐지고 있는 걸 느낄 수 있을 거예요!

이번에는 좀 더 개성을 담은 손글씨를 써 볼 거예요.

바로 '캘리그라피'예요. '캘리그라피'란

'글씨를 마치 그림처럼 손으로 아름답게 그리는 것'을 뜻해요.

<정자체>	<캘리그라피>
은하수를 건너서 구름 나라로	은하수를 건너서 구름 나라로

위에서 보는 것처럼 캘리그라피는 앞에서 연습한 정자체와 다르게 곡선을 살려서 부드럽게 그려야 해요. 그래서 캘리그라피를 쓸 때는 연필보다는 붓펜을 사용하는 게 좋아요. 먼저 붓펜으로 여러 가지 선을 연습해 볼까요?

캘리그라피까지 정복하면 글쓰기의 진정한 고수라고 볼 수 있지!

좋아! 도전!!

 선 그리기

아래의 순서를 참고하여 붓으로 선을 따라 그려 보세요.
1. 붓의 끝을 종이에 대고 긋고자 하는 방향 쪽으로 눌러 주세요.
2. 붓은 눕힐수록 굵게 쓸 수 있어요. 원하는 굵기만큼 눕혀서 써 주세요.
3. 원하는 길이만큼 선을 긋고 마지막에 천천히 붓을 들어 올려요.

직선 그리기 (가는 선/중간 선/굵은 선)		
구불거리는 선 그리기		
용수철 모양 선 그리기		

 낱말 연습

이번에는 낱말을 써 보아요. 동글동글한 느낌을 살려서 부드럽게 선을 그려 보세요.
'ㄹ'은 곡선으로 길게 흘리듯이 쓰면 예뻐요.

곰	곰			낮	낮	
돌	돌			말	말	
밥	밥			손	손	

약	약			종	종		
콩	콩			턱	턱		
팥	팥			흙	흙		

친구		여름	
설렘		새벽	
햇빛		기쁨	

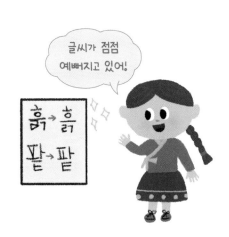

글씨가 점점
예뻐지고 있어!

흙→흙
팥→팥

캘리그라피도 정자체와 마찬가지로 줄을 맞추어 쓰면 안정감이 느껴져요.
아래의 문장을 따라 쓰며 연습해 봅시다.

생일 축하해

제주도 푸른 밤

같이 걸을까

별 보러 가자

사랑합니다

좋은 꿈 꾸세요

좋은 꿈 꾸세요~

30일째 캘리그라피 뽐내기

앞에서 연습한 캘리그라피로 내가 좋아하는 것들을 적어 보아요!

 좋아하는 드라마나 만화 이름 쓰기

신비아파트

 좋아하는 음식 쓰기

딸기 케이크

 좋아하는 연예인이나 친구 이름 쓰기

 가족 이름 쓰기

 좋아하는 노래 가사나 드라마 대사 쓰기

6문 6답

Q。좋아하는 계절은?

Q。좋아하는 색깔은?

Q。좋아하는 장소는?

Q。좋아하는 책은?

Q。좋아하는 과목은?

Q。나의 취미는?

내 취미는 바로
음악 감상!

 캘리그라피 엽서 만들기

글씨를 쓴 뒤 엽서를 오려서 주위 사람들에게 선물해 보세요.

항상 꽃길만 걷자

나만의 문구로 엽서를 꾸며 보세요!

보내는 사람

받는 사람

보내는 사람

받는 사람

142

● 다음 빈칸에 알맞은 단위나 숫자를 써 보세요.

1 1,000mL = 1 **L**　　**2** 1km = **1000** m

3 2시간 = **120** 분　　**4** 4m = 400 **cm**

● 다음 시계를 보고 몇 시 몇 분 몇 초인지 써 보세요.

1

3시 30분 20초

2

6시 10분 50초

3

6시 45분 0초

4

10시 5분 30초

참 잘했어요! >ᵕ<

드디어 30일간의 반듯한 글씨체 연습이 모두 끝났어요!
여러분 덕분에 랑랑은 30일간의 수련을 마치고 인간이 되었답니다.
인간이 된 랑랑은 어떤 모습일까요?
상상하며 아래에 그려 보세요!

친구야, 고마워.
나 네 덕분이야!

오호!
엄청 멋있어쳤는걸?